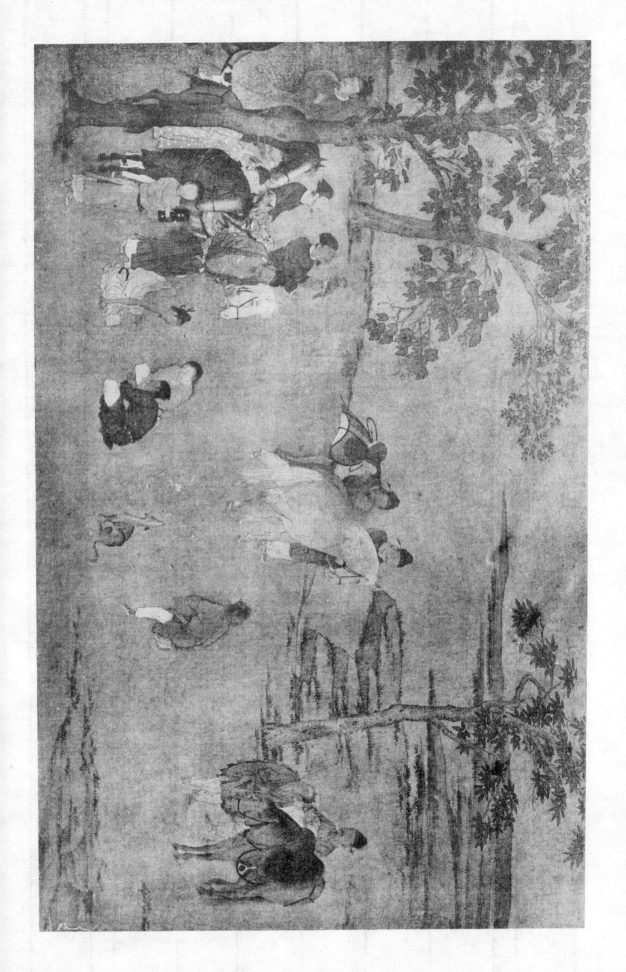

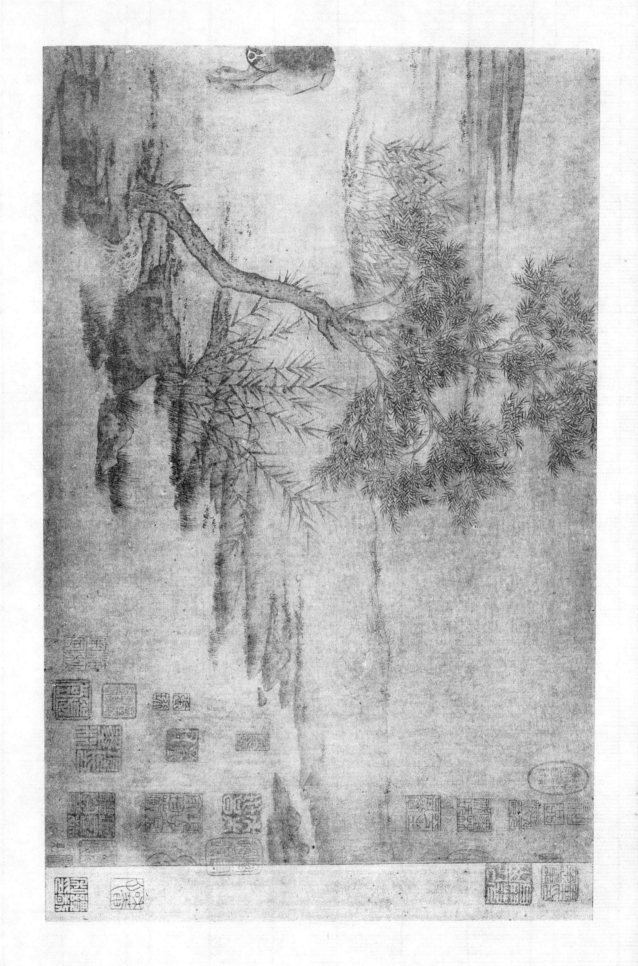

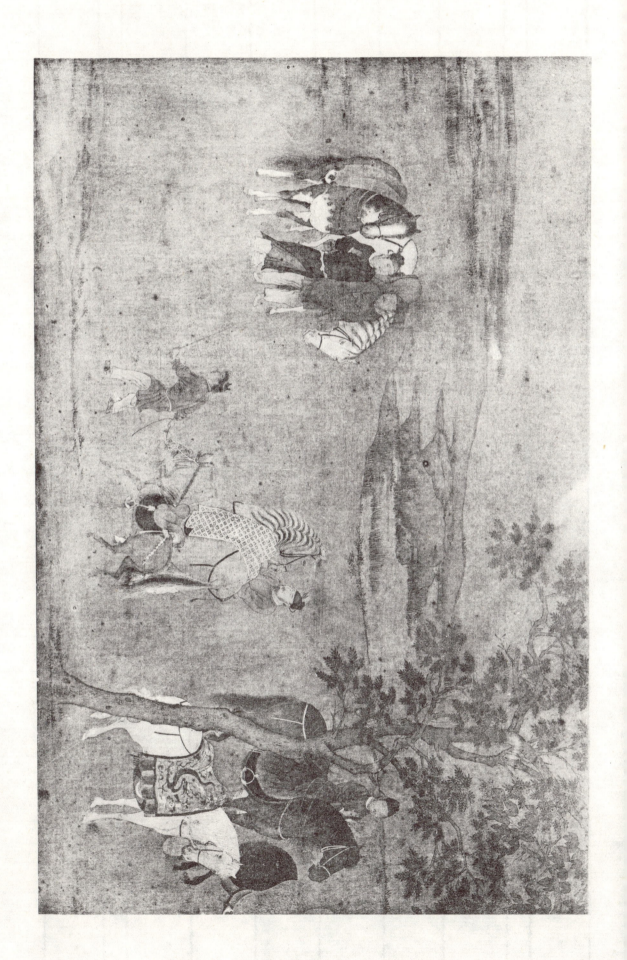

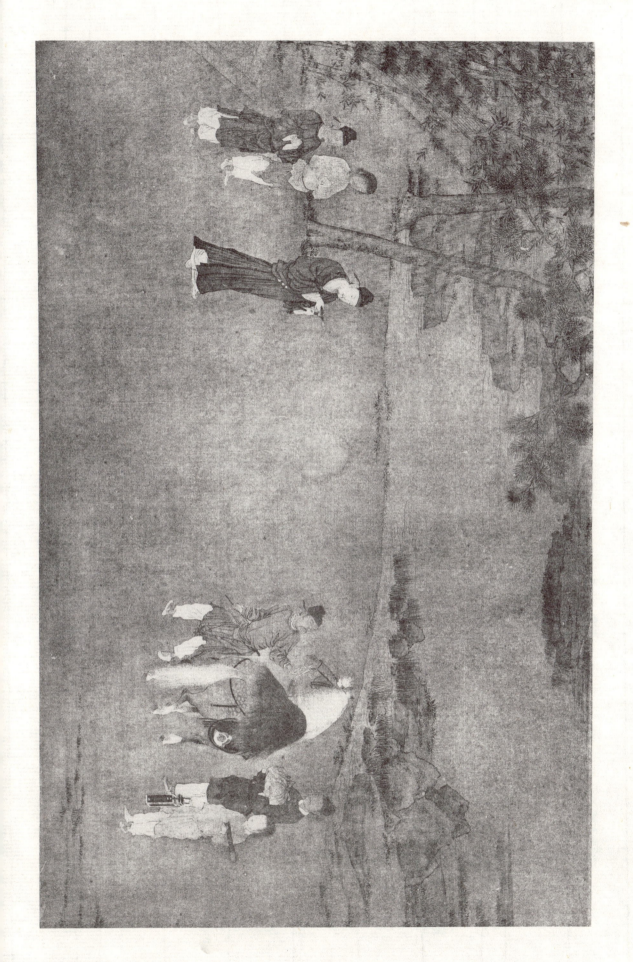

三 四

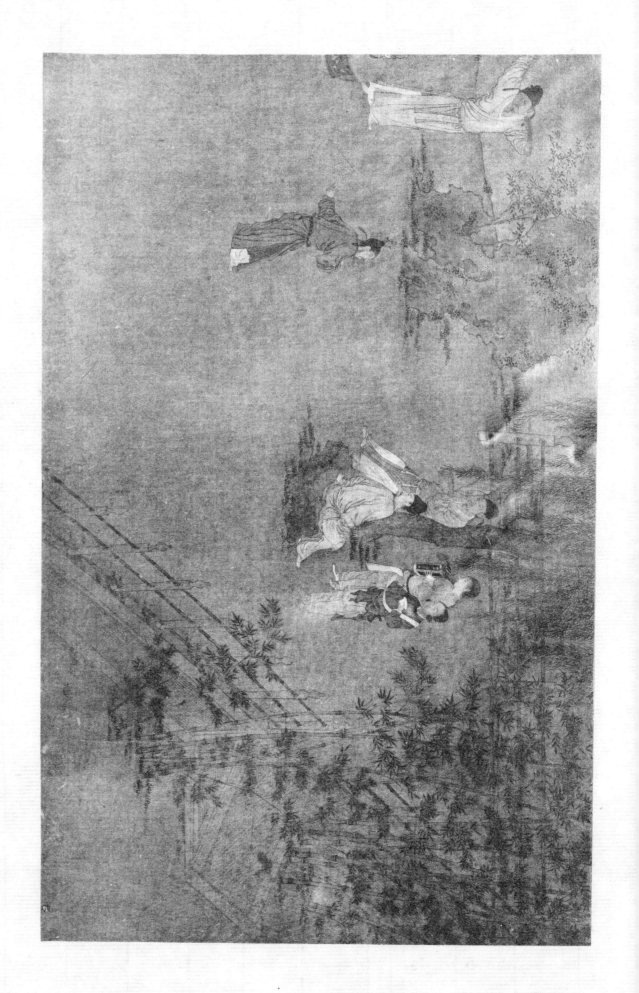

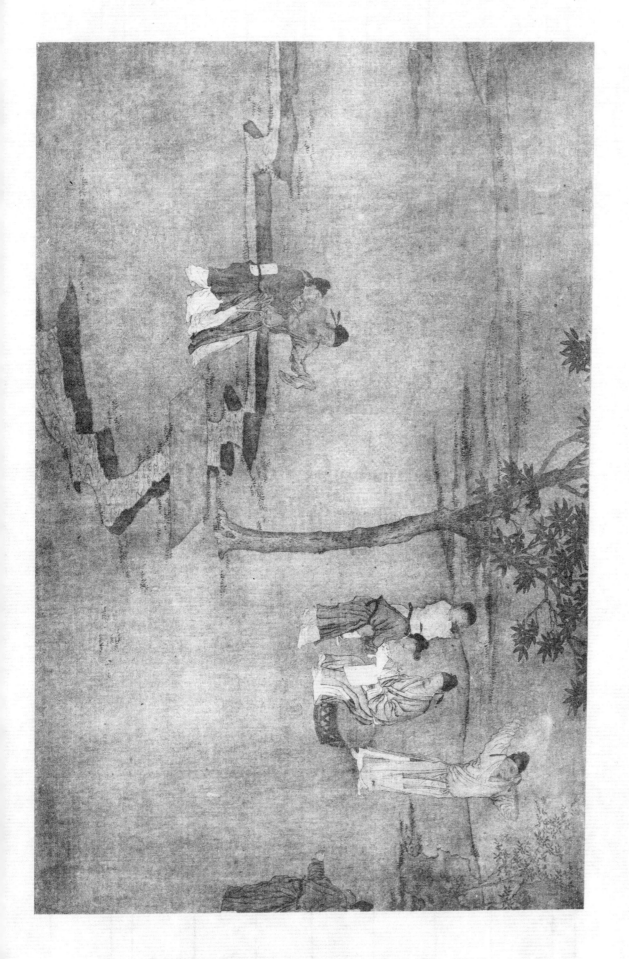

六五　六六

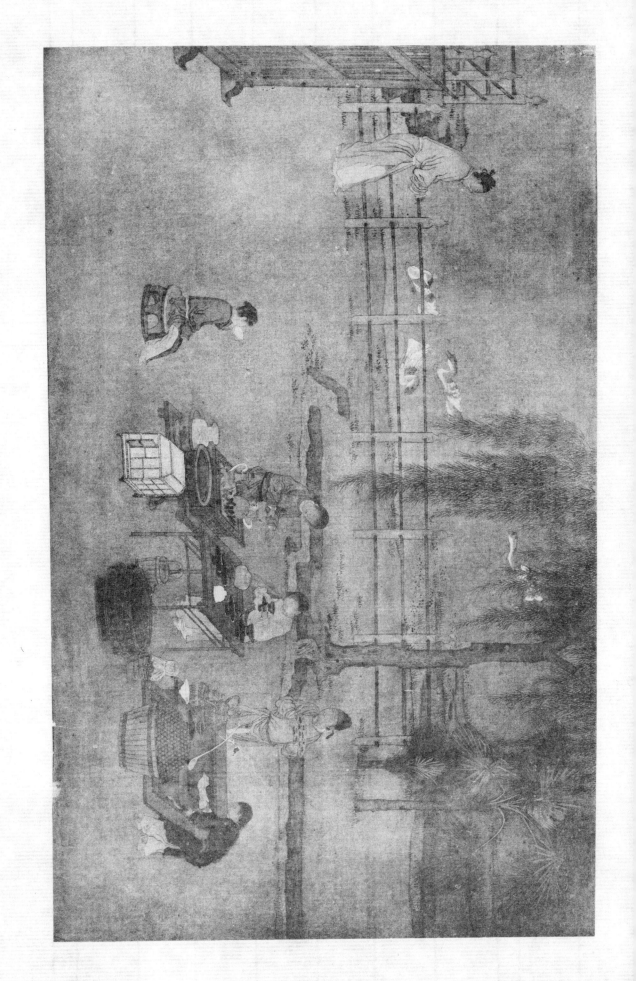
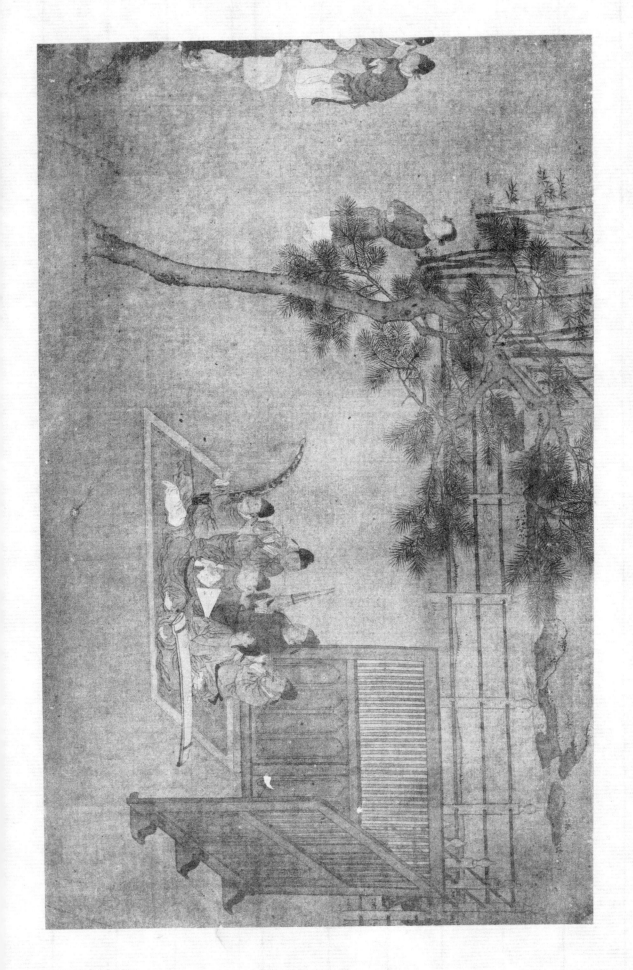

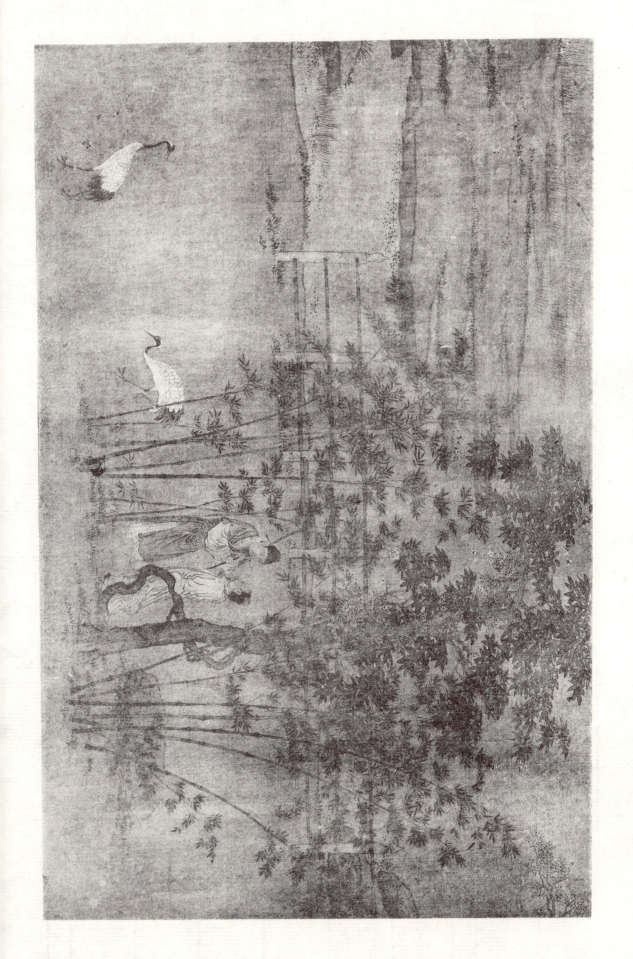
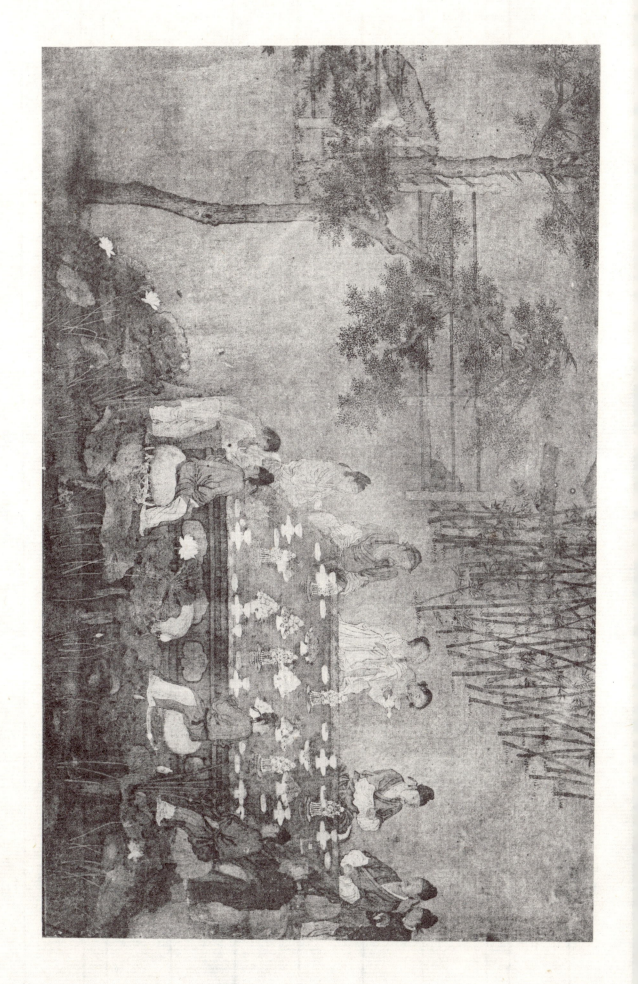

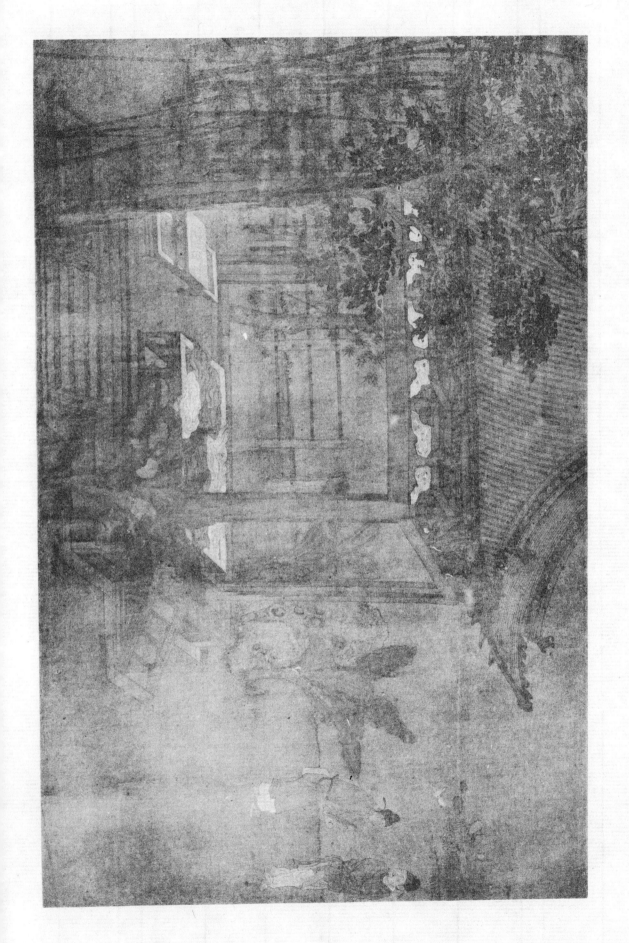
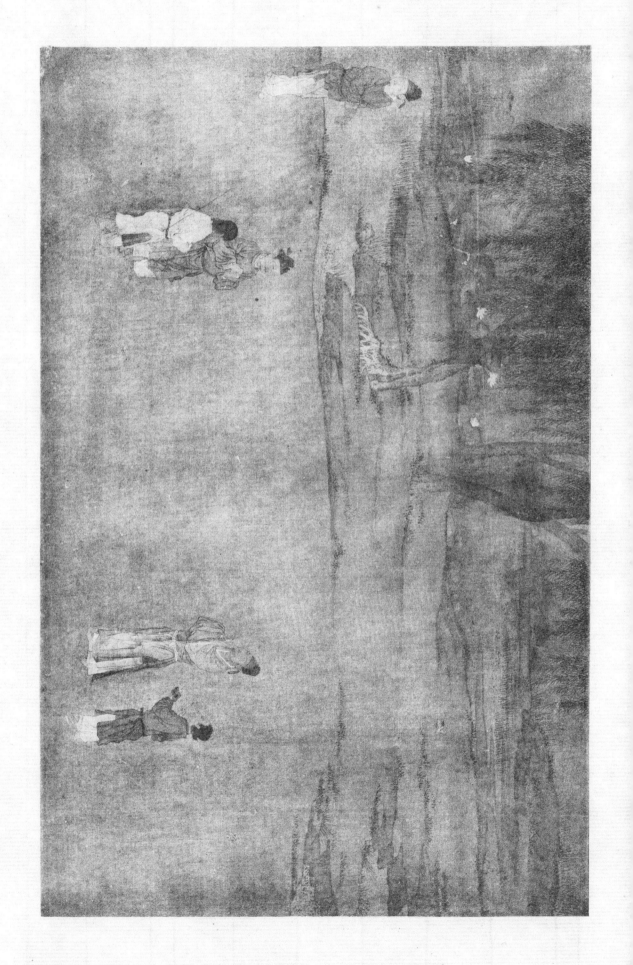

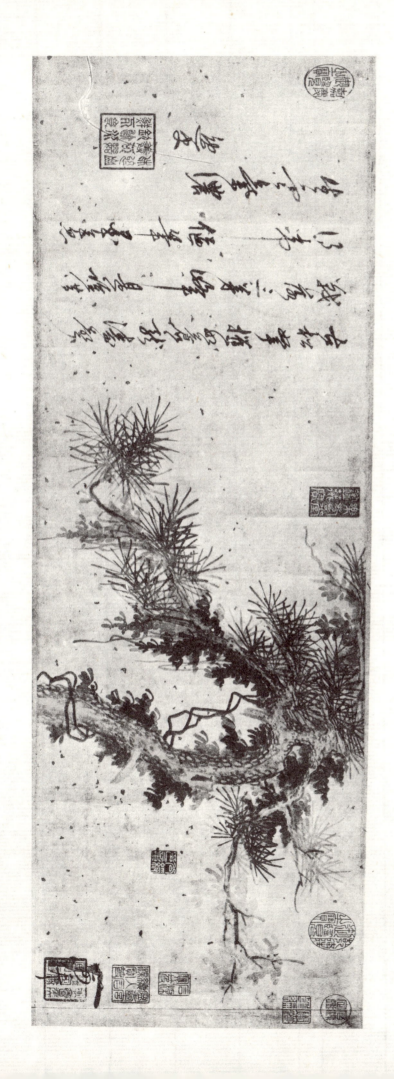

七六　七五

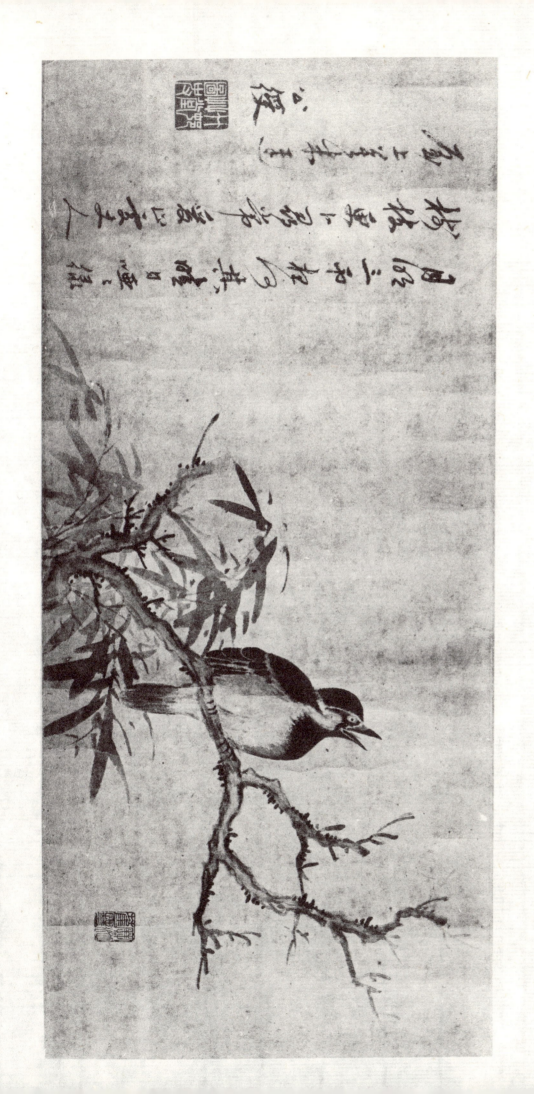

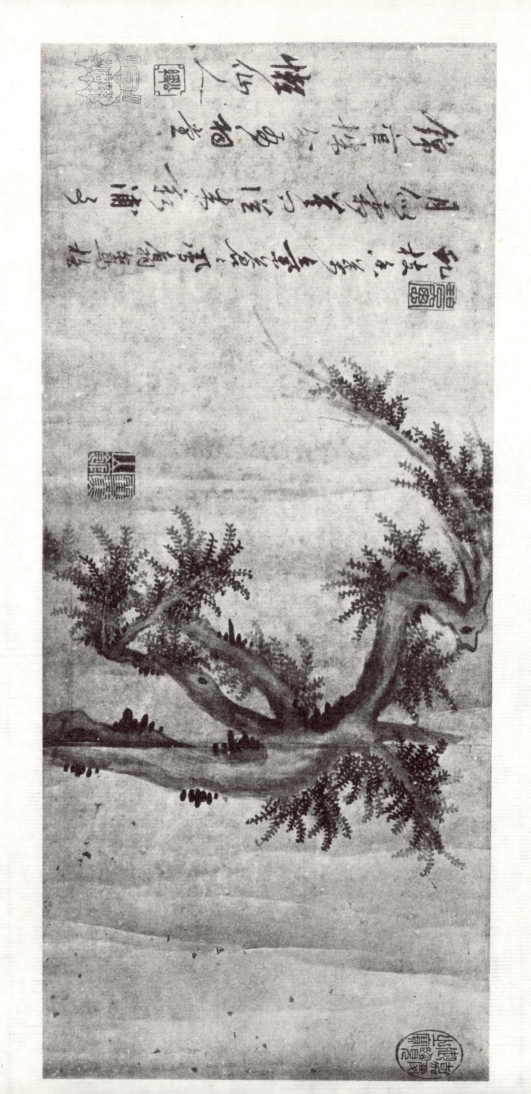

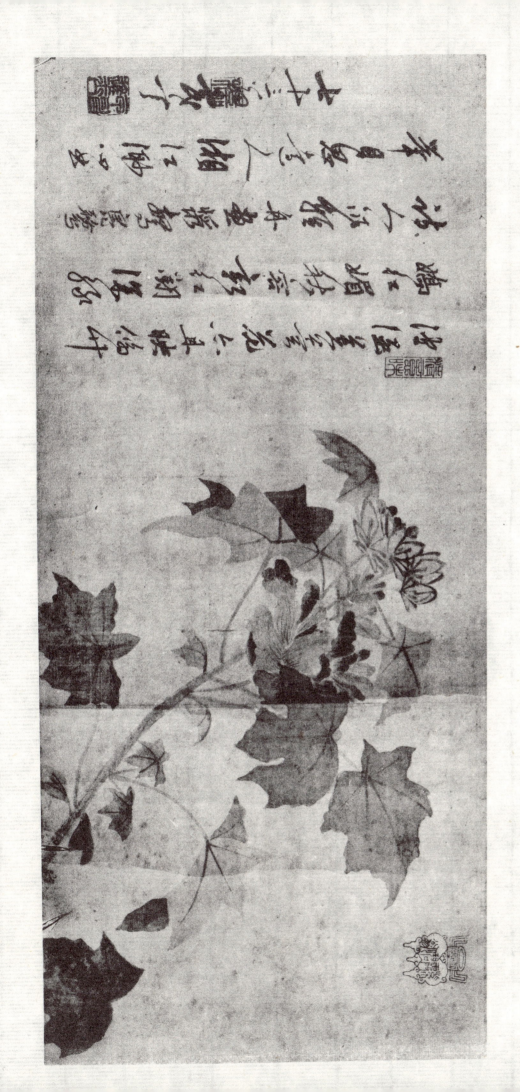
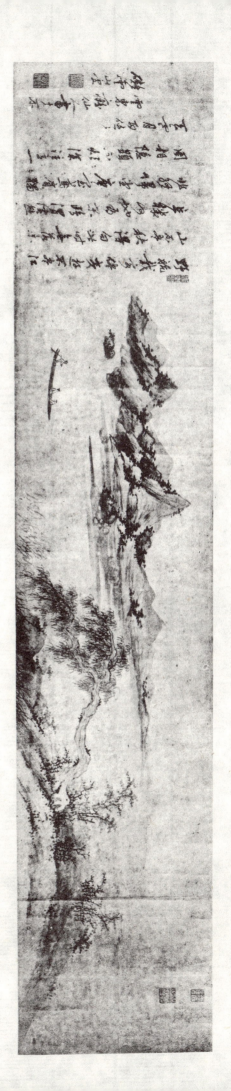

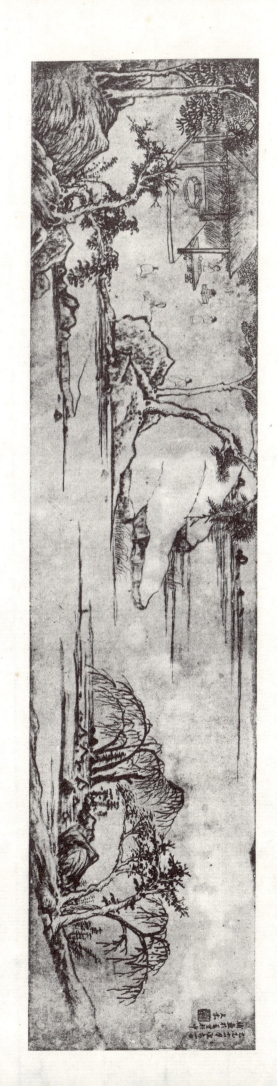

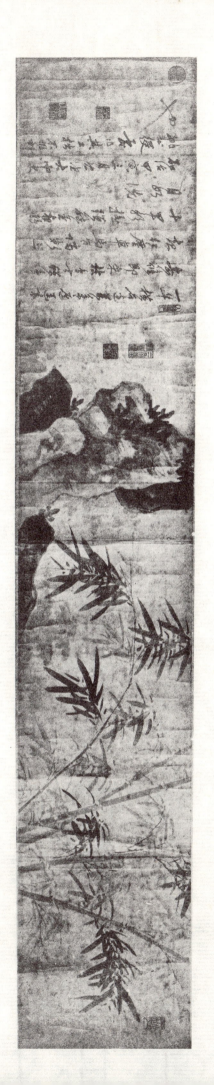

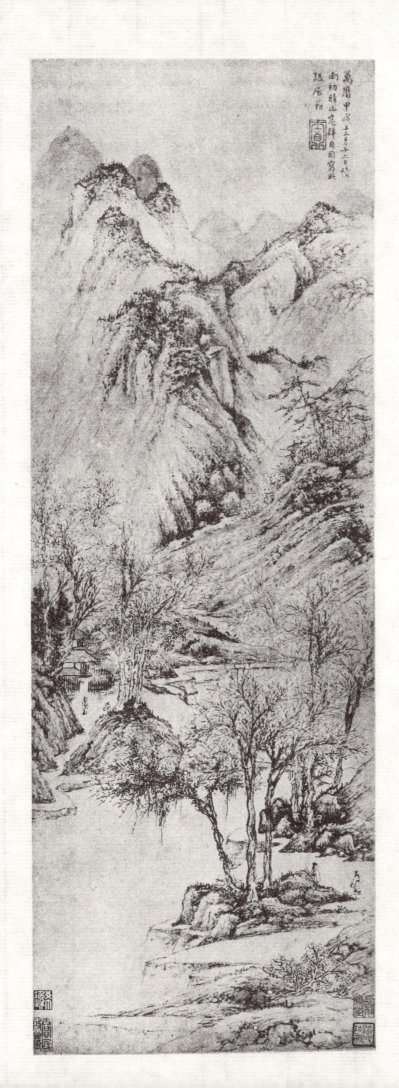

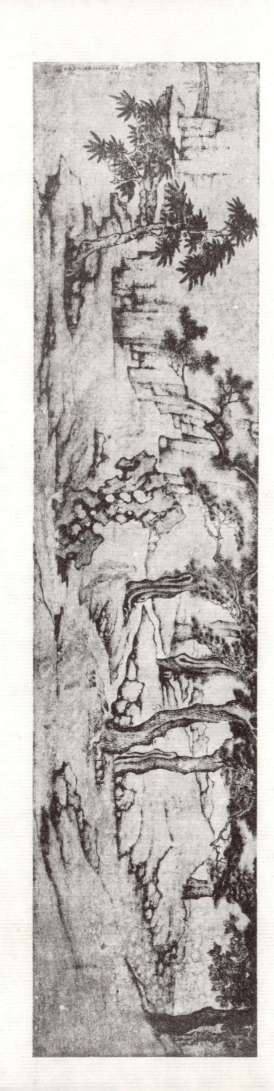
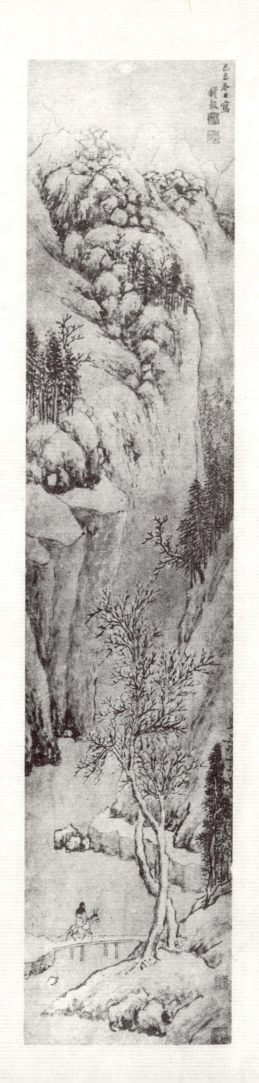

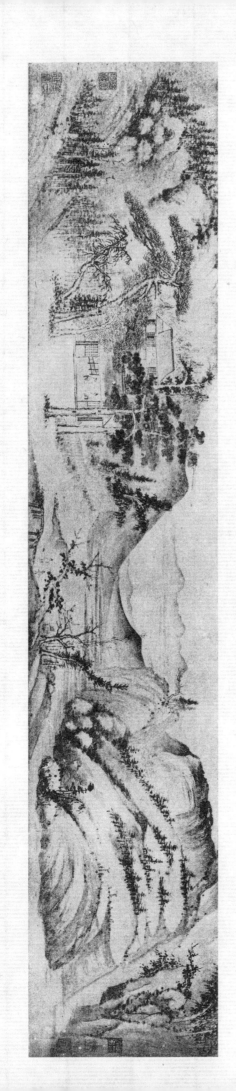
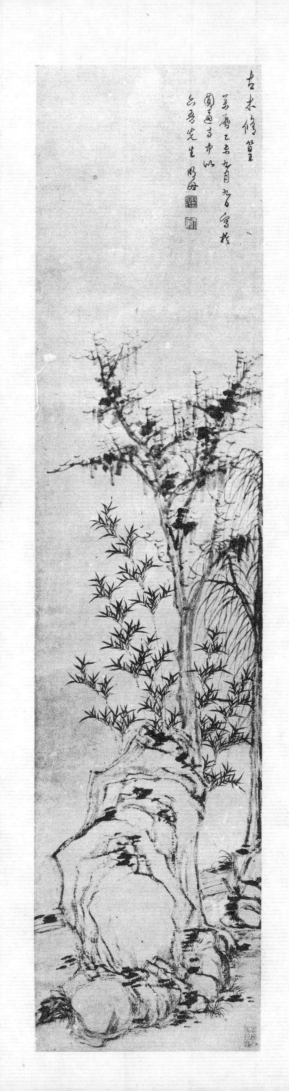

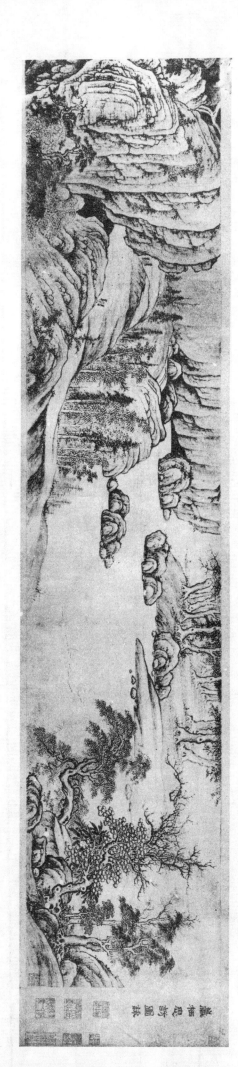

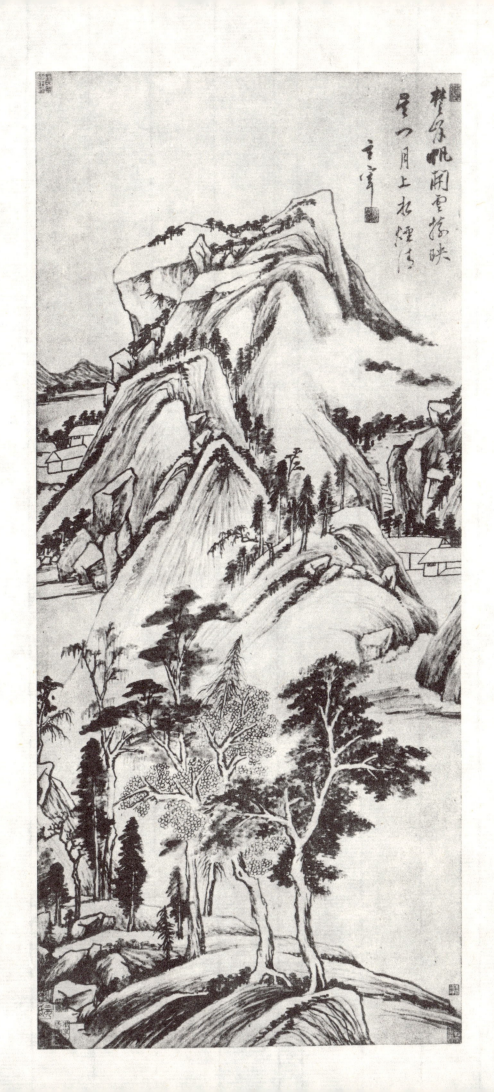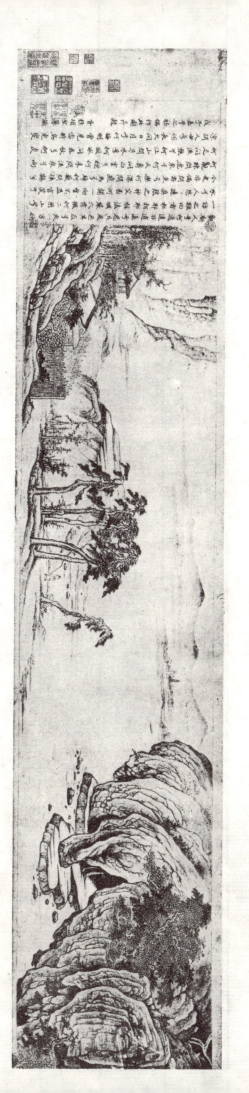

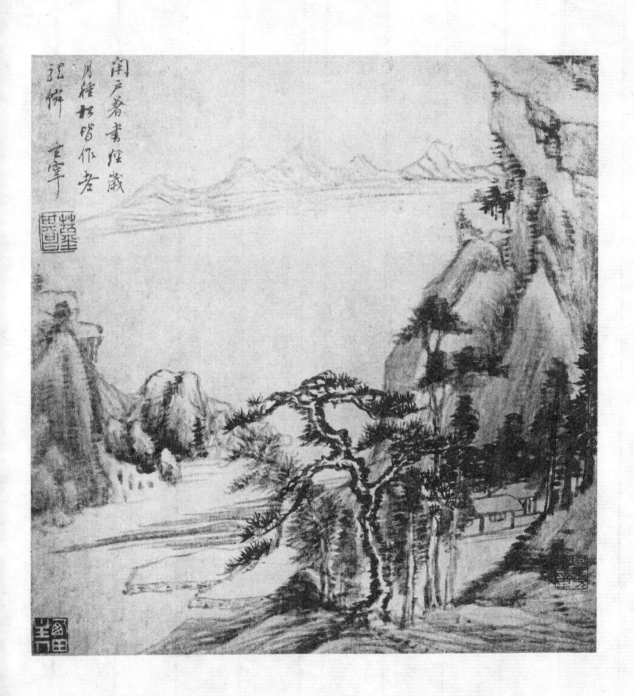

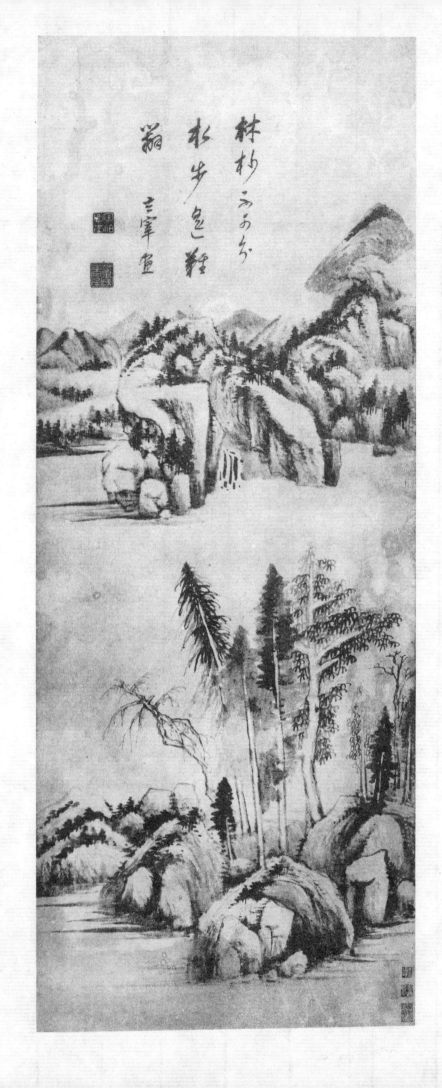

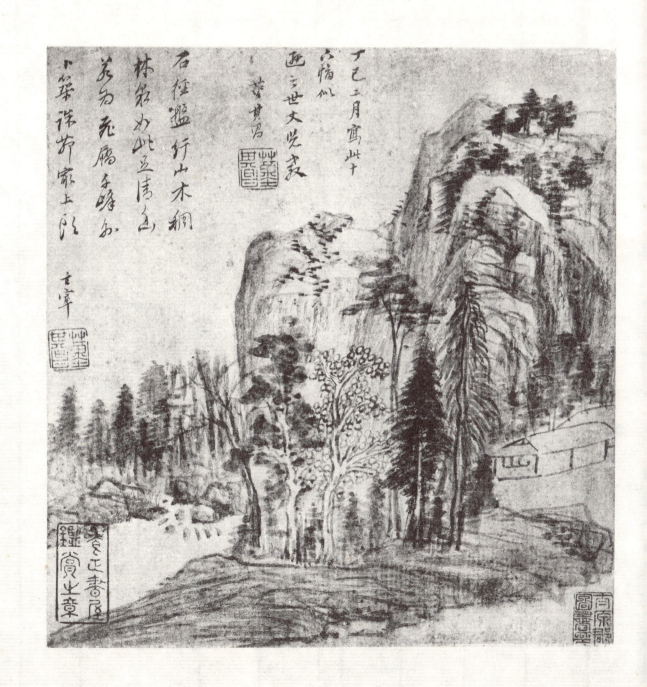

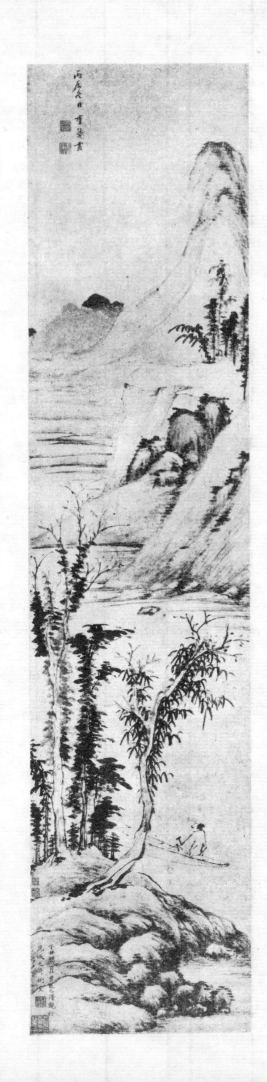
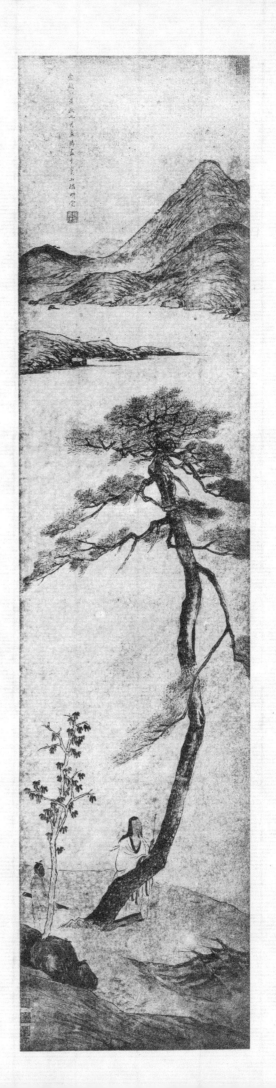

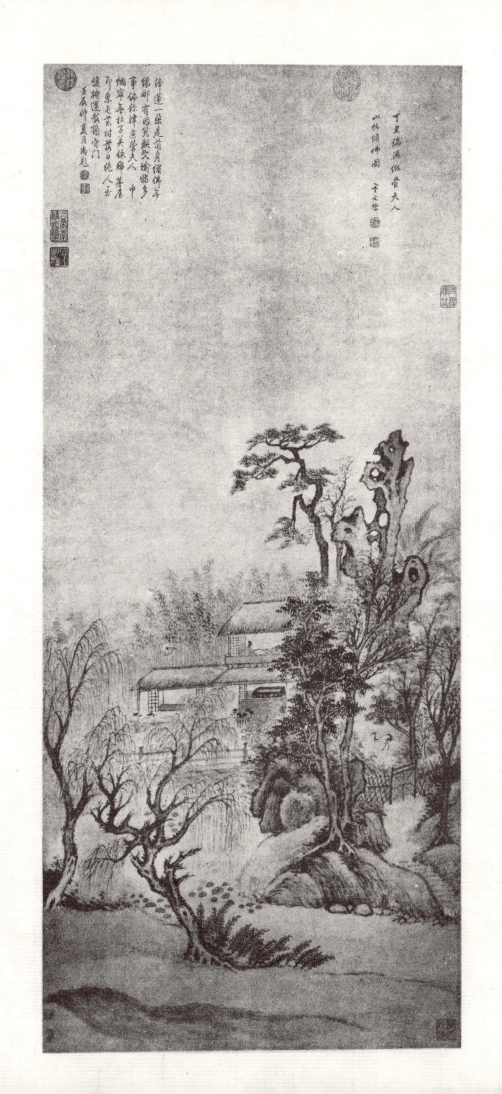

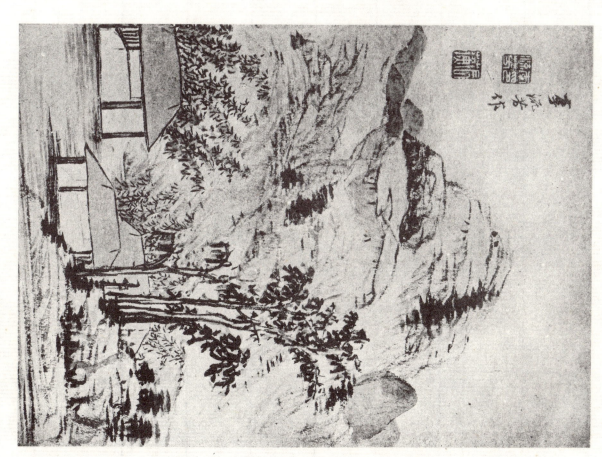

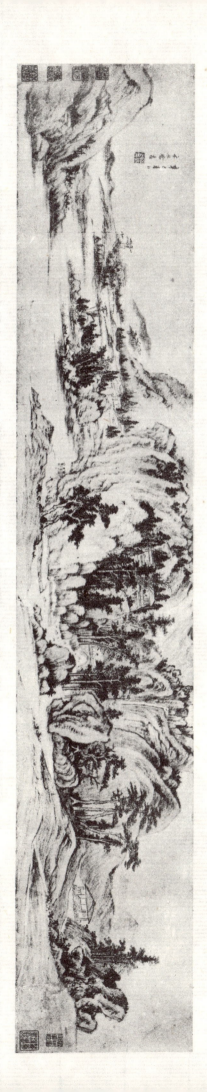

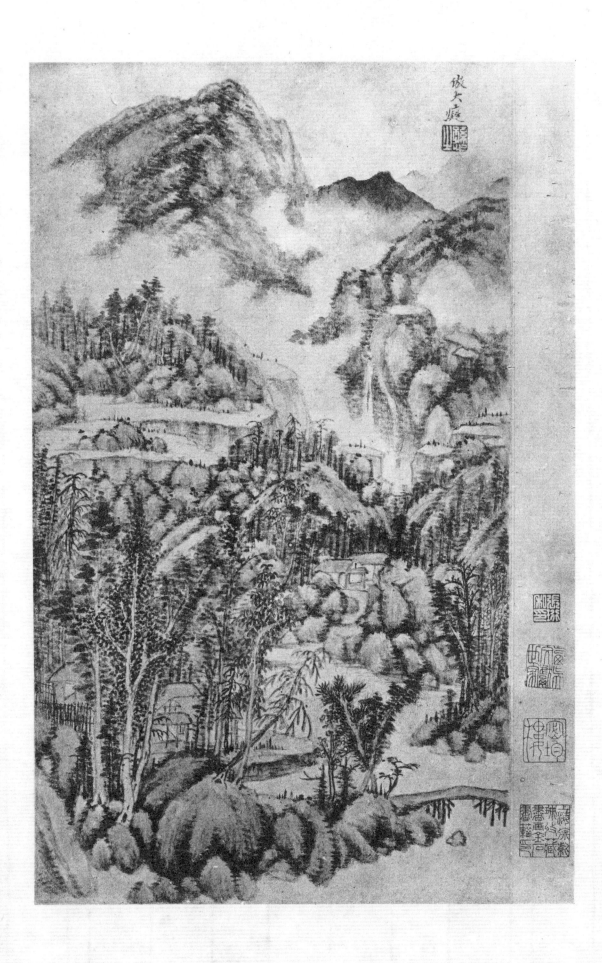
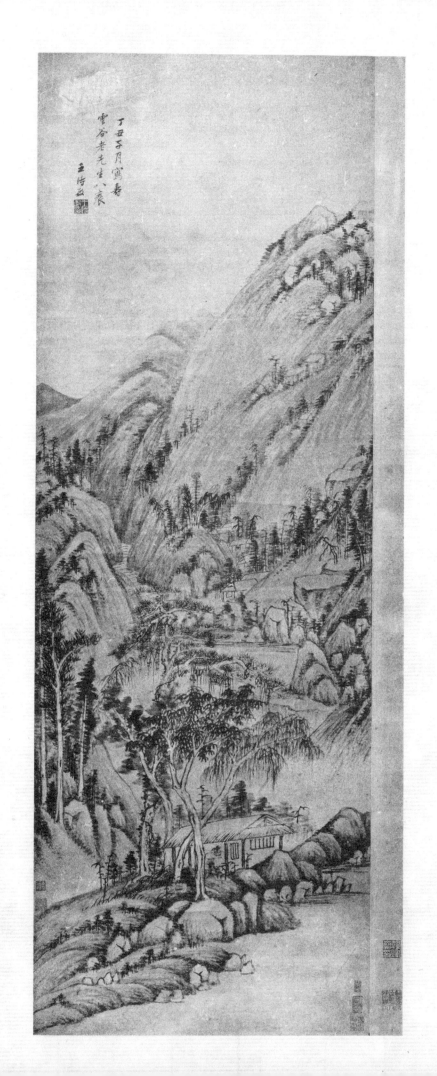

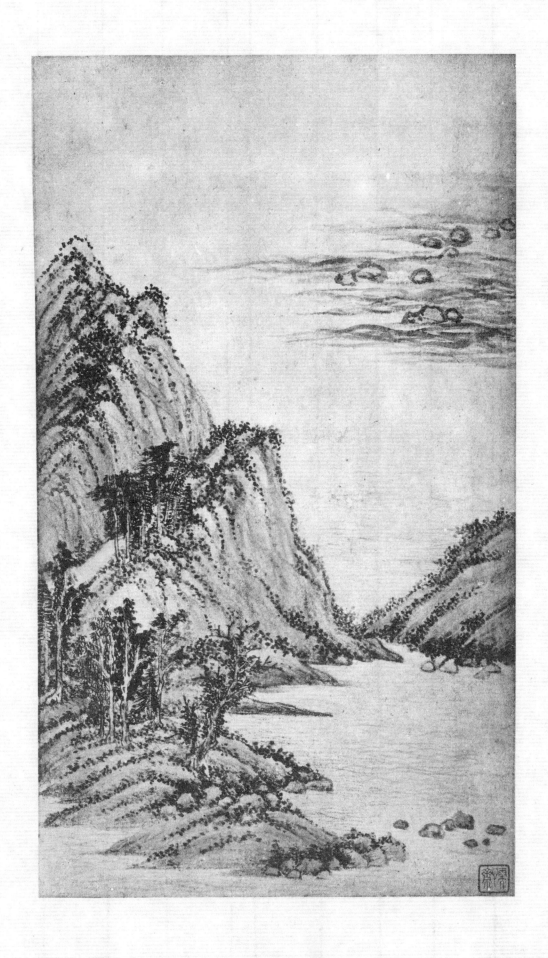
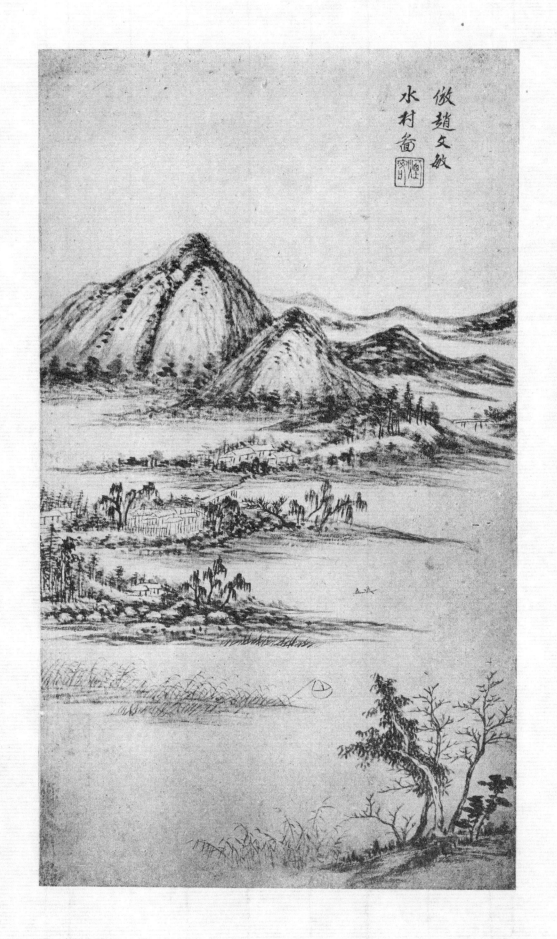

余舊藏唐宋元名畫巨冊中有趙文敏東西洞庭圖爲年前爲好事者易去不可復見時時往來於懷茲背臨二幀筆墨氣韻未能彷彿萬一略存其大意而已

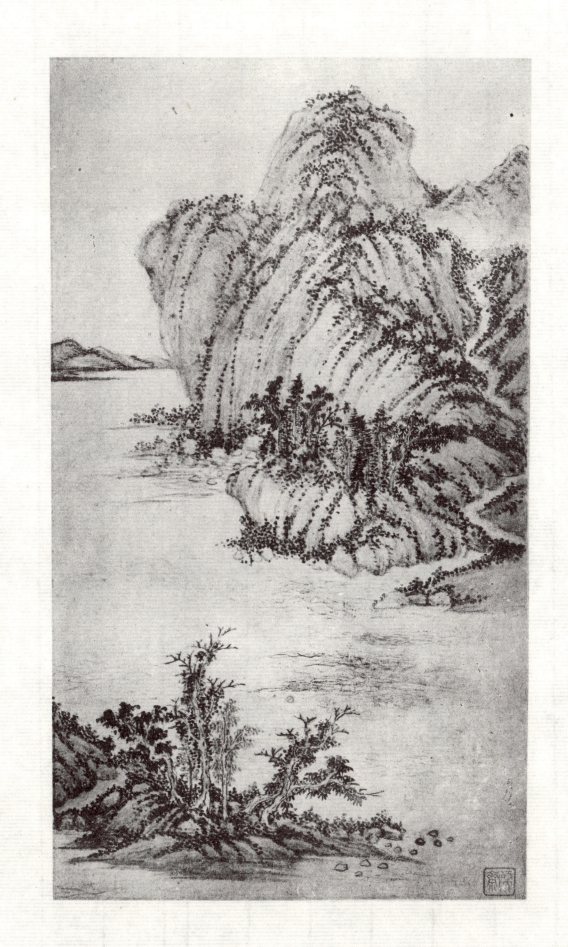

往在都下於萬金吾所見小米尋丈大軸青綠設色者雲氣滅沒癈秘鬱葱高華迴絕不獨以墨氣取勝乃知高尚書所自出洞憲追懷作此小幀紙鬆拒筆未有芥子許與古法相應不揣效顰祇益憨惶耳

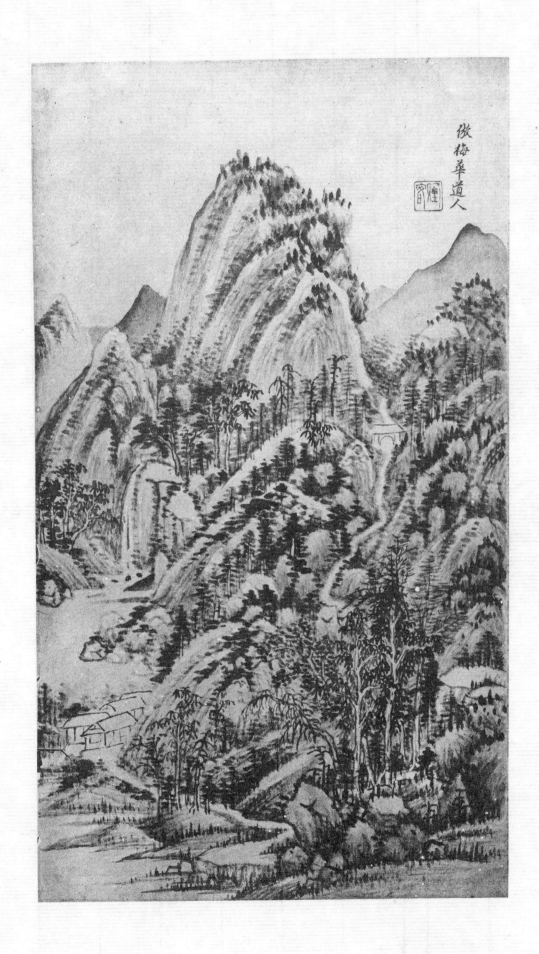 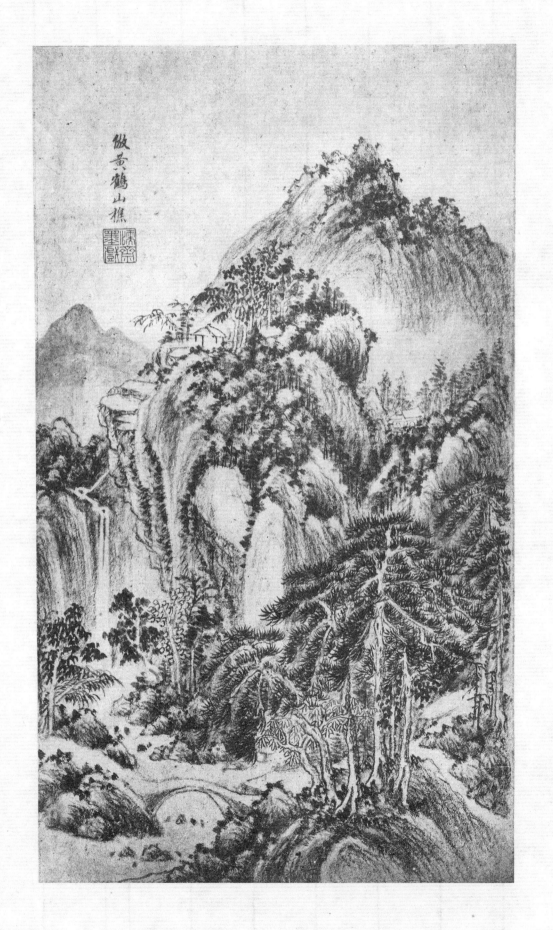

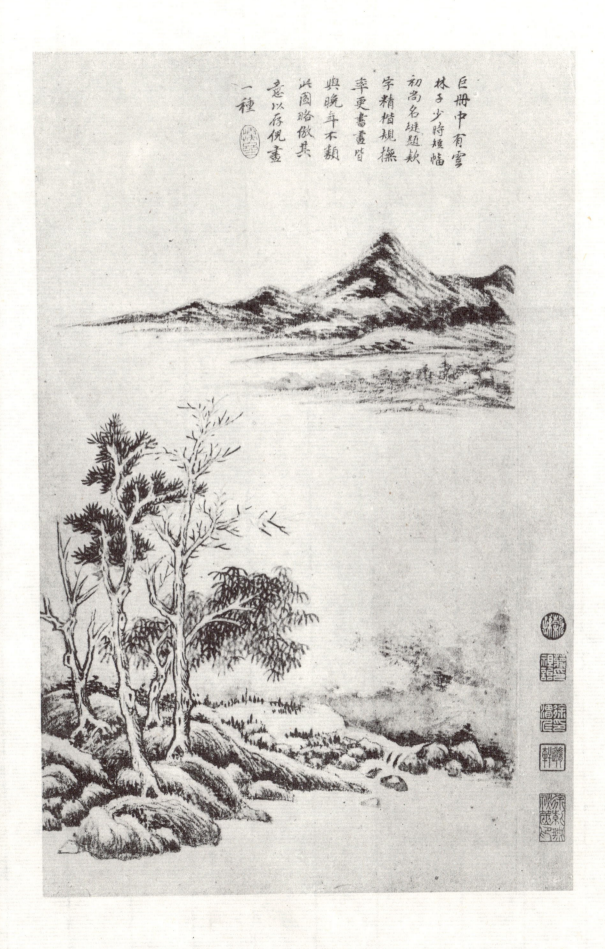

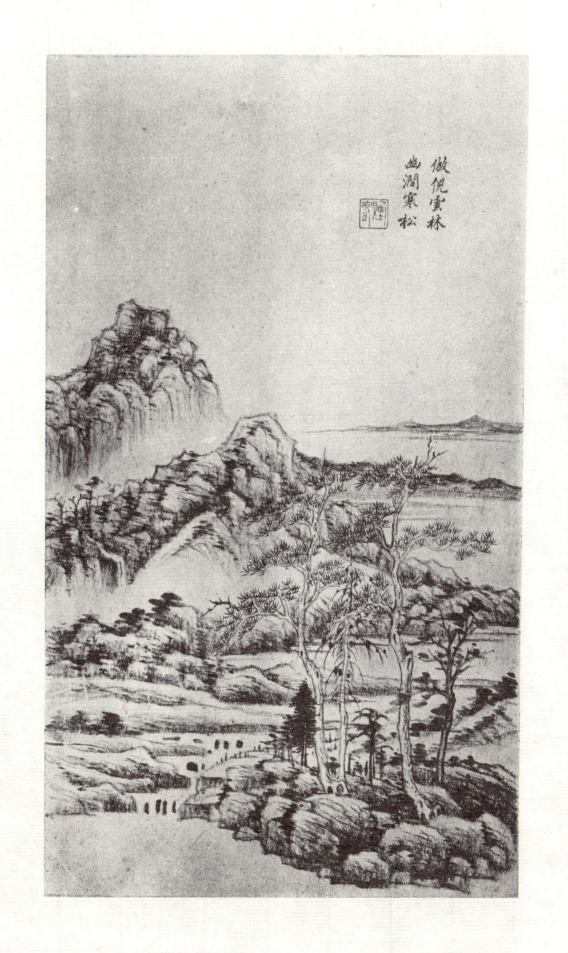

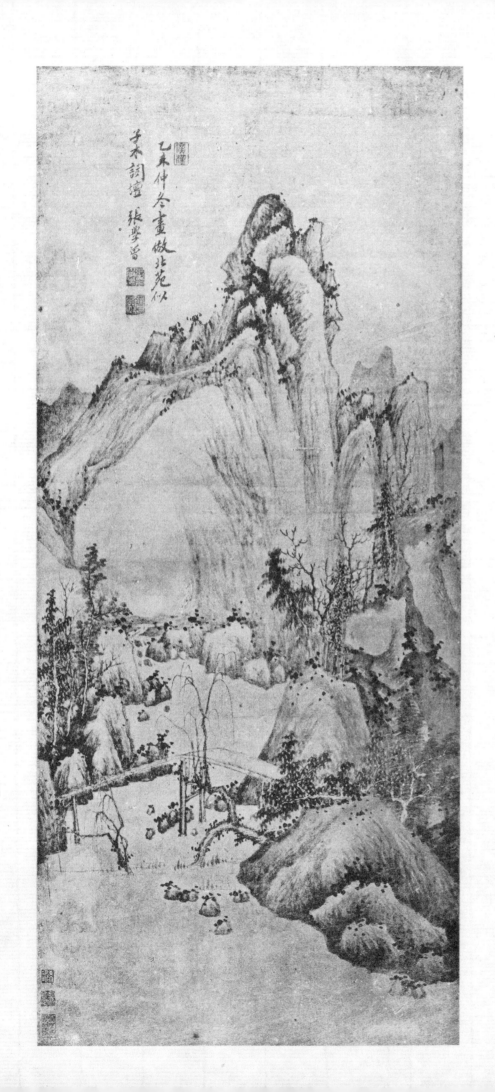
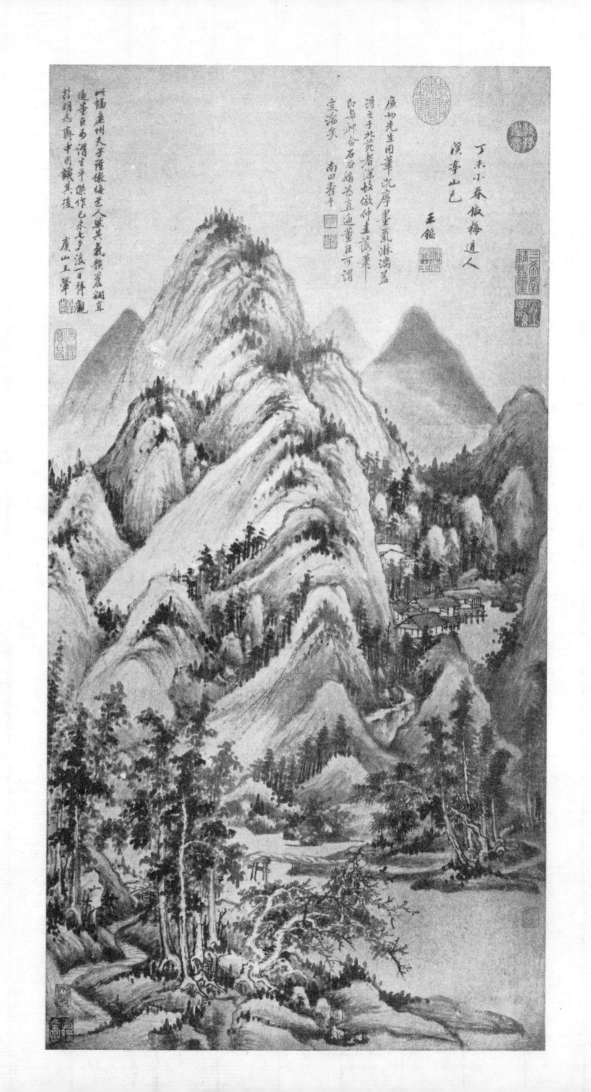

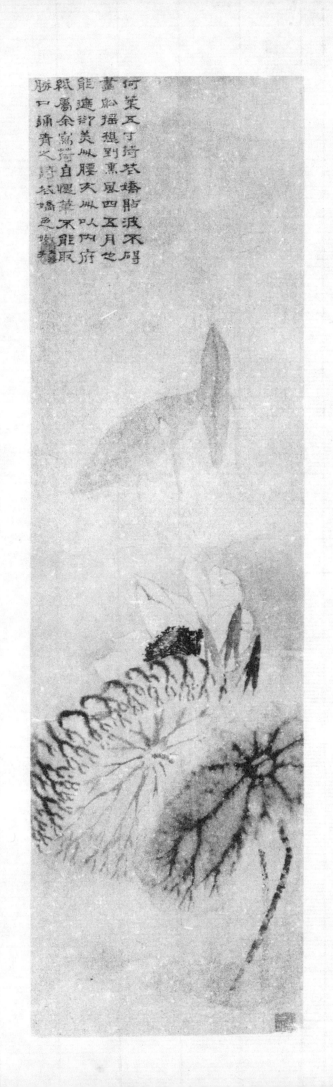

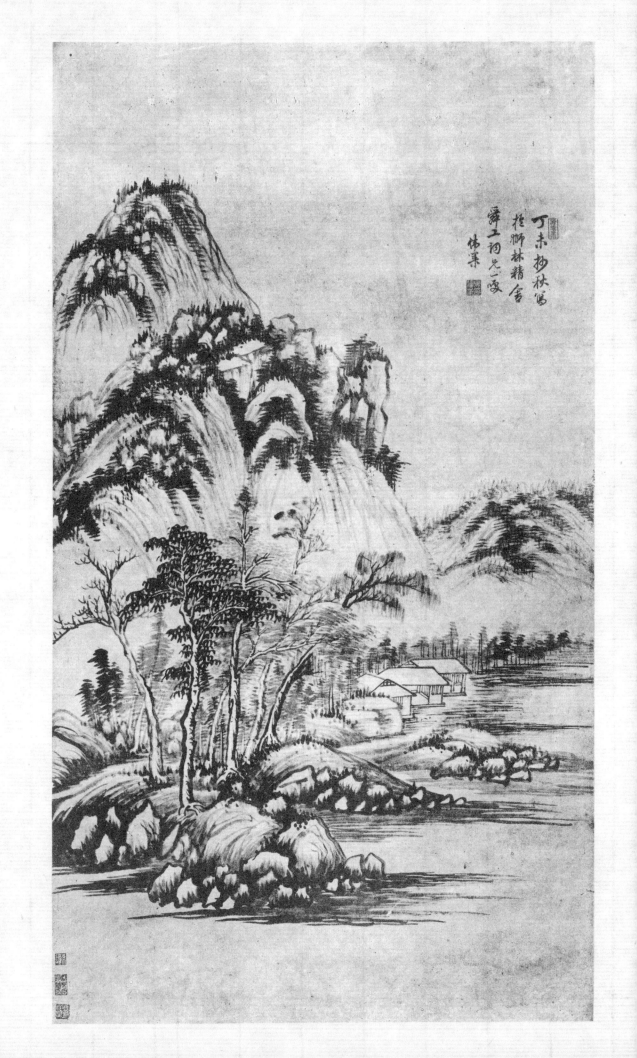

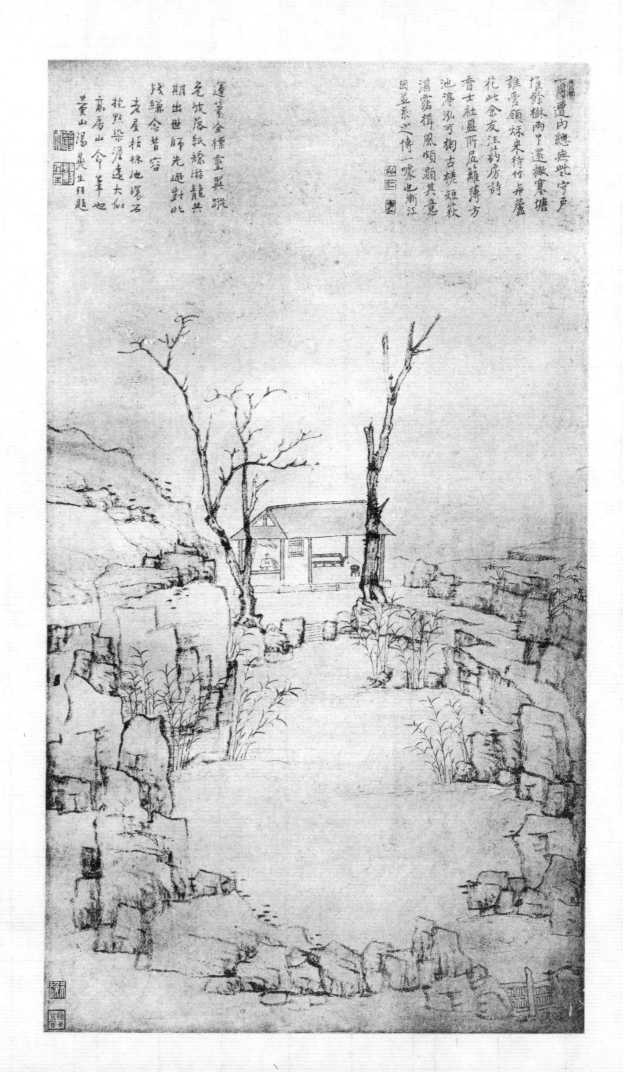

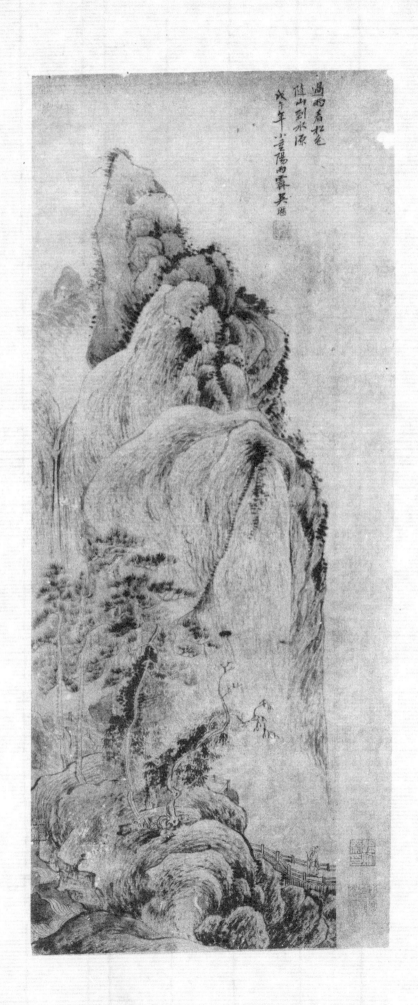
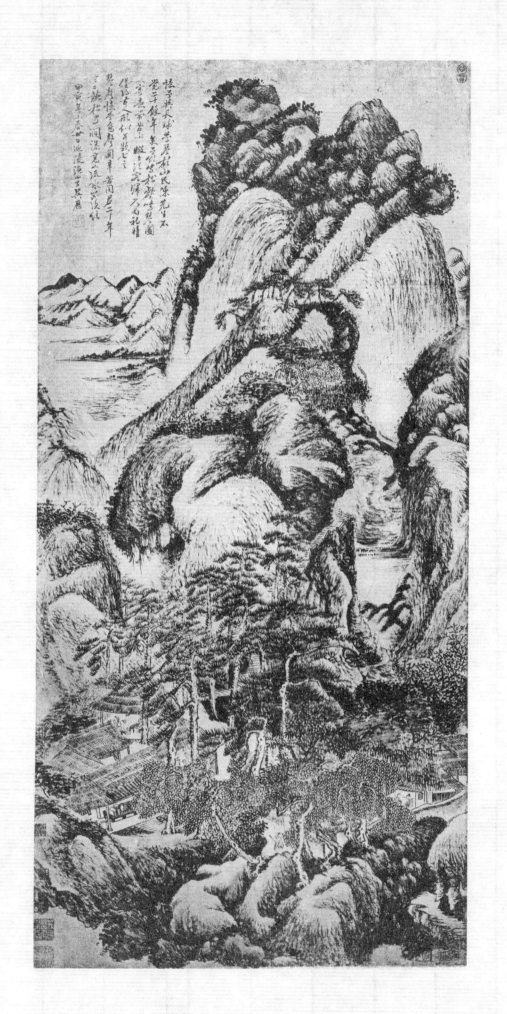

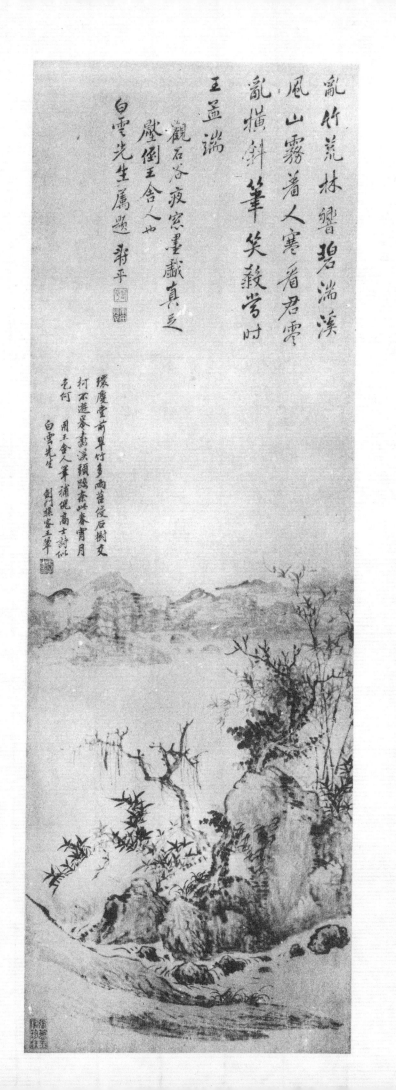
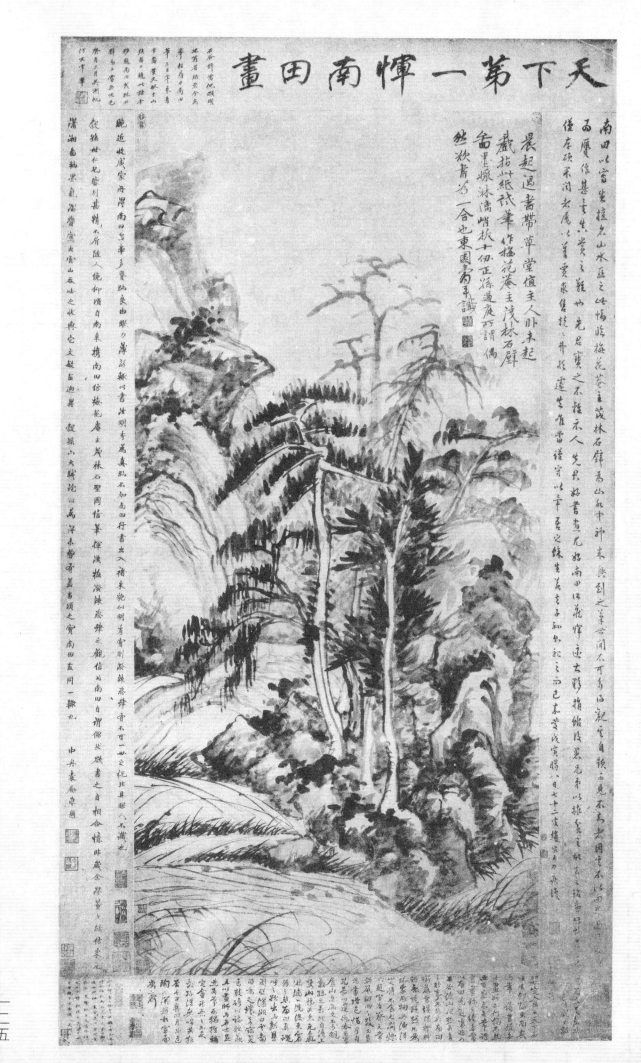

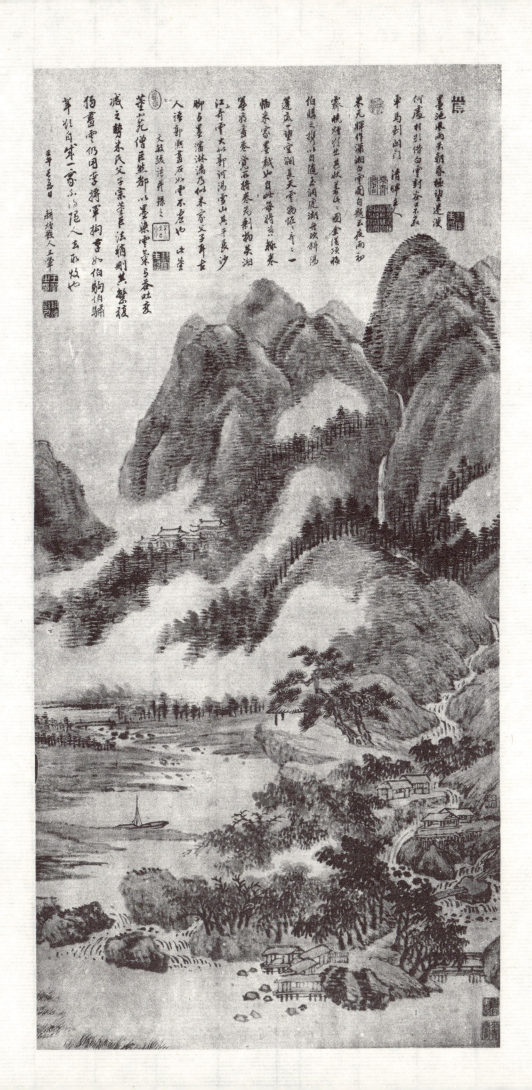
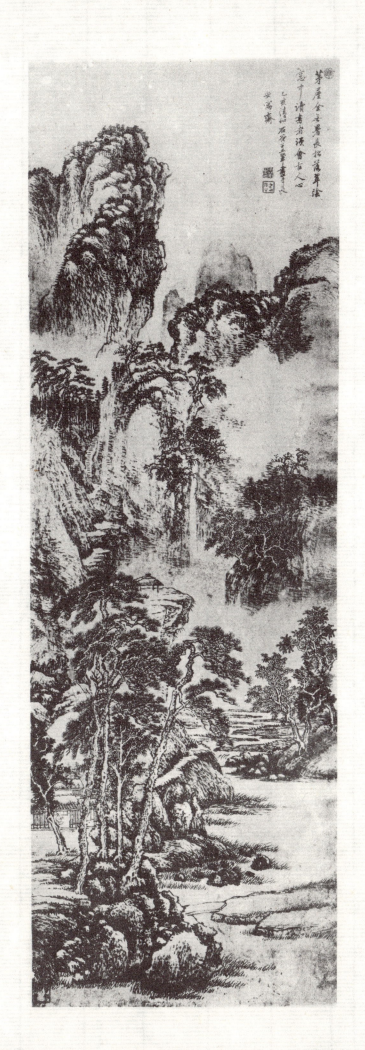

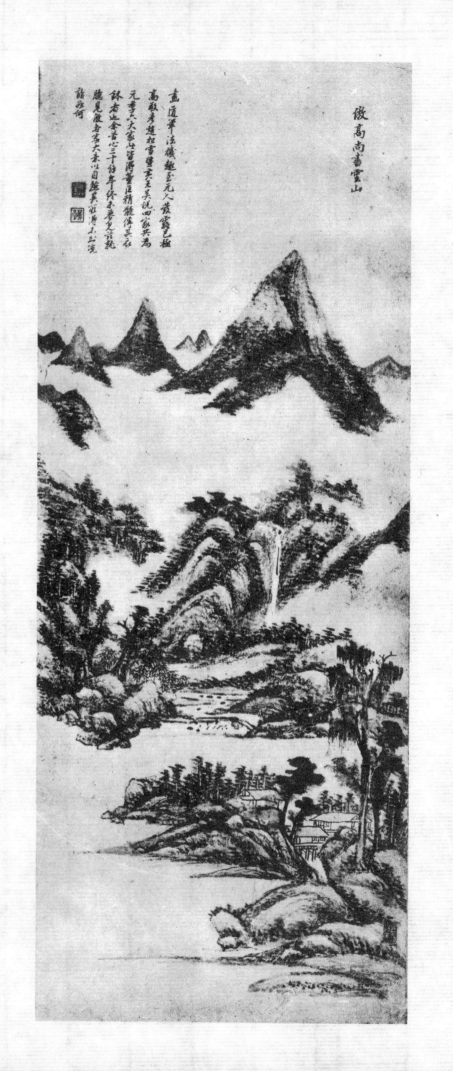
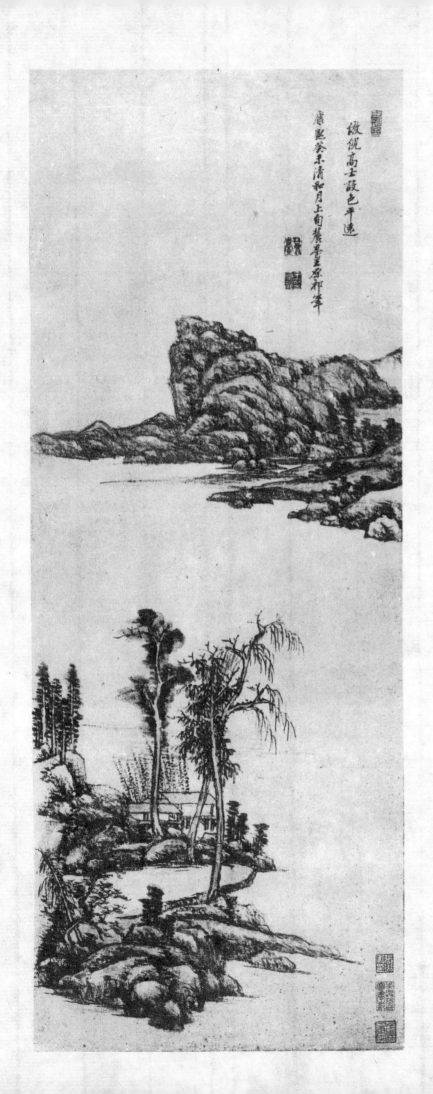

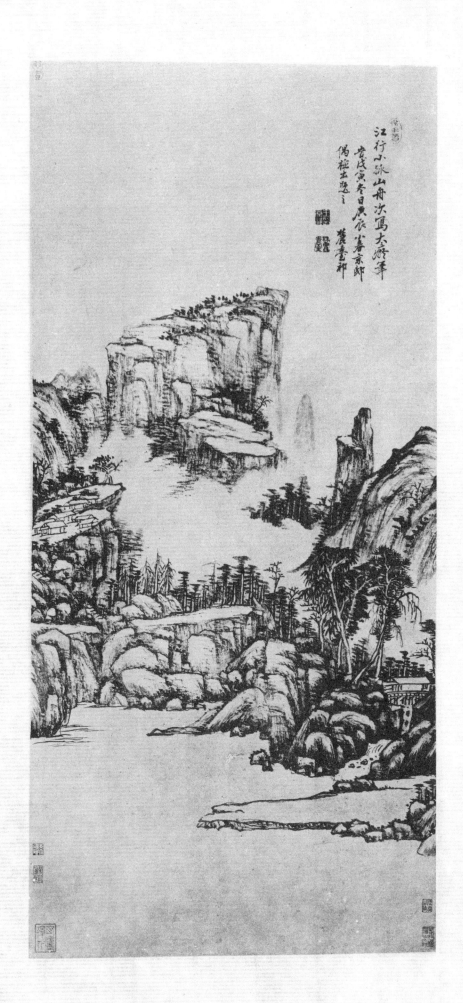
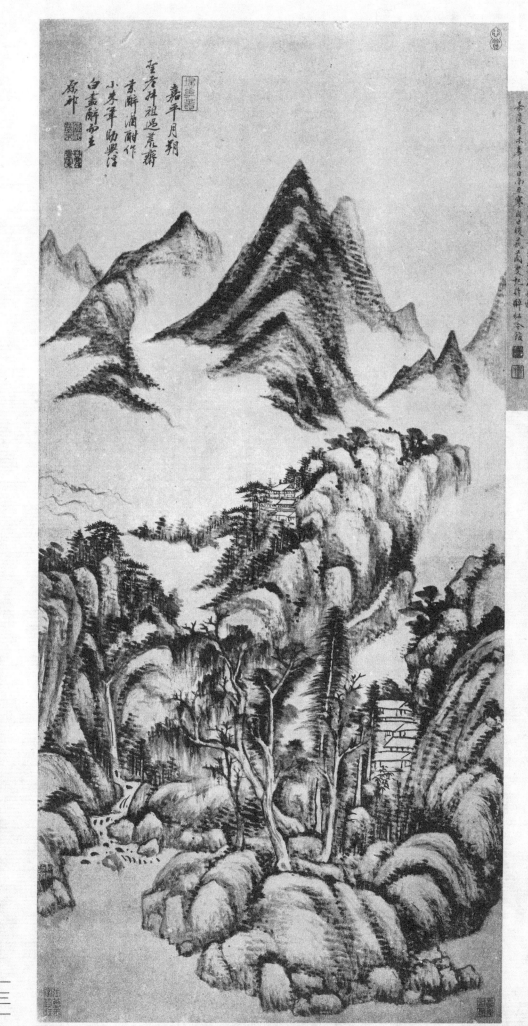

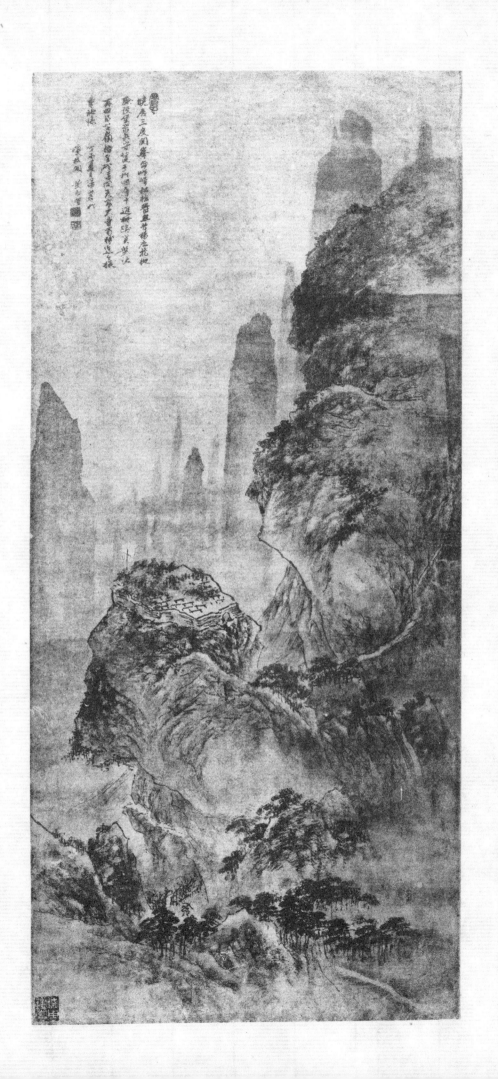
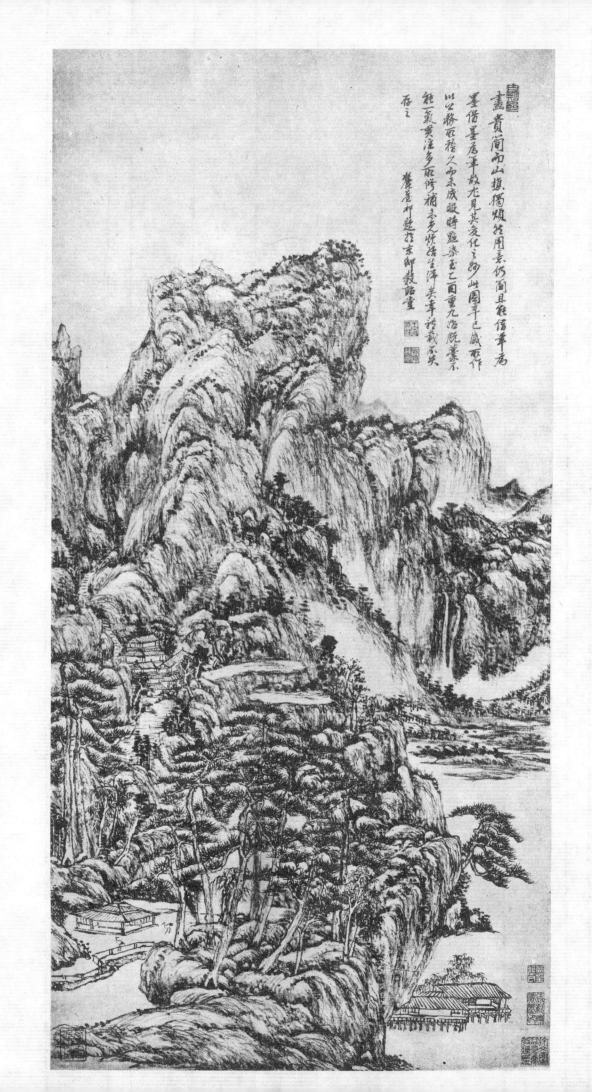

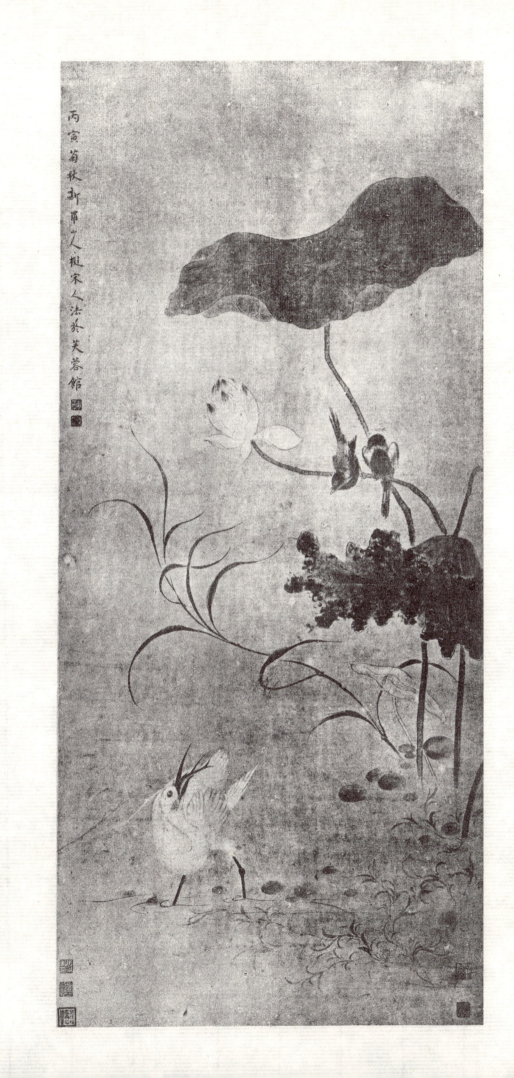

韞輝餘韻
——珂羅版《韞輝齋藏唐宋以來名畫集》札記

張蔥玉（一九一五——一九六三），名珩，字蔥玉，又字希逸，藏畫處榜之爲韞輝齋，是我國著名收藏家、鑒定家。建國前曾兩度被聘爲故宮博物院鑒定委員，建國後應時任國家文物局鄭振鐸局長力邀，出任國家文物局文物處副處長，文物出版社副總編輯。

一九六二年，國家文物局曾專門成立由張蔥玉、謝稚柳、劉九庵組成的「三人書畫鑒定小組」，由張蔥玉任組長，當時除北京包括故宮在內的鑒定工作以外，還先後前往天津、黑龍江、吉林、遼寧、湖北、湖南、河北、四川、江蘇、廣東等多個省市進行書畫鑒定工作，數量達萬餘件。

《韞輝齋藏唐宋以來名畫集》（以下簡稱《名畫集》）之出版，於一九四七年經鄭振鐸之力助印刷出版。宣紙精印，彩綾裝潢二巨冊，共著錄張蔥玉藏畫精品七十幅，其中唐畫二幅，宋畫一幅，金畫一幅，元畫二十二幅，明畫二十四幅，清畫二十幅，絹本十幅，紙本六十幅；設色二十四畫，水墨四十六幅。由於當時物價高漲，紙張缺乏，僅印二百部。鄭振鐸作序，全文錄下：

今世能識古畫者鮮矣。無論以骨董爲業者慣於指鹿爲馬，即收藏家亦往往家有敝帚，珍之千金。嘗見海外所藏我國名畫，大半皆泥沙雜下，玉石不分。而論述我國藝術史者，每采及不知所云之下品與贗作，據爲論斷源流之資。夫真僞未辨，黑白不分，即便登座高談，其爲妄誕曲解可知。我國藝術之真諦，其終難爲世人所解乎，有心人能不怛然憂之？予既印行《中國版畫史圖錄》二十餘冊，一掃世人僅知有芥子園、任渭長畫冊之憾。乃復發願欲選刊海內外所藏我國名畫，拔別真僞，汰贗留良，彙爲一有系統之結集，以發時人之盲聾，而聞余與南潯有緣。緣於余收得龐虛齋珂羅版畫冊《名筆集勝》（共五冊）後兩年，又得張蔥玉先生之《韞輝齋藏唐宋以來名畫集》，珂羅版印刷，開本大，品相好。

古賢本來面目。唯此是扛鼎之作，予一人之力萬萬不足以舉此。居常與徐森玉、張蔥玉二先生論及之，皆具同感，且力贊其成，遂議合力以從事斯舉。二先生學邃見廣，目光直透背背，贗之作無所遁形，斯集信必有成矣。全書卷帙浩瀚，未易一時畢功，乃先以蔥玉韞輝齋所藏爲第一集。蔥玉爲吳興望族，襲適園舊藏，而十餘年來，所自搜集者，尤爲精絕，自唐張萱《唐后行從圖》以下，歷朝劇跡無慮數十百軸，皆銘心絕品也，元人寶繪尤稱大宗，至明清之作，亦抉擇至慎，隻眼別具。選紙擇工之責，由予負之，試印再四，必期愜心當意，久乃有成，裝幀可期，不幸蔥玉之藏，適有滄江虹散之歎，尤惜楚人之弓，未爲楚得，徒留此化身數百，流覽資此。予所深有感於秦無人也。中華民國三十六年七月七日，鄭振鐸序。（朱文方印「鄭振鐸印」）。

由此序文，我們或許可讀出其旨意。鄭振鐸爲彰顯「古賢本來面目」之真藝術，有感於中國古畫流落海外，時下又魚龍混雜，真假難辨，遂決定和徐森玉（也是湖州人）、張蔥玉等同仁，一起努力共謀長遠之策，讓「贗之作無所遁形」，還中國繪畫史之本來面目。鄭振鐸對韞輝齋藏畫之鑒賞眼光，所具史料之價值，均作極高評價。于是，鄭振鐸將這一偉大工程之第一步，乃著眼於張蔥玉之藏品。

鄭振鐸對韞輝齋藏畫之鑒賞眼光，在鄭振鐸看來，蔥玉先生爲吳興望族，襲適園舊藏，加之蔥玉先生個人不凡的鑒賞眼光，所搜集古畫者自當非常人所能望其項背。

「自唐張萱《唐后行從圖》以下，歷朝劇跡無慮數十百軸，皆銘心絕品」！痛惜之情，溢於言表。今日，當我念想起鄭振鐸先生，他能於那麼動盪艱難的歲月裏，憑藉一己之力，殫精竭力，把《名畫集》印出，「留此化身數百」，使國人今後流覽有資可依，其良苦用心，蒼天可鑒，真不愧爲中華民族一代有責任心之文化巨匠矣。

二

張蔥玉一直想把傳世之歷代重要書畫做一次全面整理著錄。從上世紀五十年代後期開始，他幾乎夜夜筆耕不輟。他仿照其太舅公龐萊臣《虛齋名畫錄》體例，先列目錄，再逐項介紹，包括尺寸、內容、印鑒等等，一一詳細記錄。那時正逢三年自然災害困難時期，連普通稿紙都不易得到，只能寫在像草紙一樣的紙張上。可惜這個宏大計劃只進行到一半時，張蔥玉便因患肺癌離開了人世。令人欣慰的是，張蔥玉留下的文稿《木雁齋書畫鑒賞筆記》，歷經劫難還是被保存了下來。二〇〇〇年，在他生前曾工作過的文物出版社的努力下，張蔥玉的《木雁齋書畫鑒賞筆記》，得以影印出版。

二○一一年初，受張蔥玉先生夫人顧湄女史委託，上海書畫出版社編輯出版《張珩文集》，並於同年七月出版《張蔥玉日記·詩稿》和《怎樣鑒定書畫》後，又組織專家學者，對《木雁齋書畫鑒定筆記》進行標點整理，歷時三載，磨礪克成，彙爲五巨冊，成爲張蔥玉留給中國繪畫史的一筆寶貴財富。

二

《名畫集》中，所選唐代畫二幅，一是張萱《唐后行從圖》軸、唐代周昉《戲嬰圖》卷和北宋易元吉《獐猿圖》卷。宋代畫一幅，是周昉《唐后行從圖》卷。金代畫一幅，是劉元《司馬櫨夢蘇小圖》卷。元代畫中，有吳鎮《竹石圖》軸、倪瓚《虞山林壑圖》軸、王蒙《惠麓小隱圖》卷等。明代畫中，有沈周《宣和畫譜》卷、文徵明《煮茶圖》卷等。清代畫中，既有"四王"力作，亦有石濤《荷花》軸、漸江《山水》軸、吳偉業《爲舜工作山水》軸、黃向堅《尋親圖》軸等。

其中最負盛名者，當然非唐代張萱《唐后行從圖》軸、唐代周昉《戲嬰圖》卷和北宋易元吉《獐猿圖》卷莫屬。

張萱是盛唐時代宮廷畫家，擅長人物畫，常以仕女、宮廷游宴題材作畫。這幅《唐后行從圖》，畫中人物，面目鮮活，栩栩如生，被宋代《宣和畫譜》著錄，後爲安儀周收藏，安氏以藏經紙題簽。在"韞輝齋"衆多藏品中，張蔥玉將《唐后行從圖》列位第一位。此圖爲設色畫，唐后幸行宮苑，左右女官宦者執載之屬凡二十八人，有鳴鞭執鑪，侍衣捧盒者爲前導，欄楯曲折，而無殿宇。此圖多施朱色，中有一枯樹頗引人，墨竹二叢置於畫下兩角。一九三〇年代前，張蔥玉見此圖於四明倉庫，未能得到，而過十年，終復得之，則幅端大墨已泡爛無存，圖雖破碎，經裝潢之力，得復舊觀。吳湖帆鑒之："甚佳，余以爲宋畫，非張萱也。"

周昉《戲嬰圖》爲絹本短卷，被張蔥玉視爲鎮齋之寶。此圖爲設色畫，凡婦人五位，小兒八位，共十三人，畫中還有一狗二玩具。開卷畫一婦人，左右各畫一小兒，中間球狀玩具一，右方小兒伸右手，左手踞地作乞物狀。張蔥玉記曰："此卷中唯此小兒之右手不佳，以不似小兒手也。""左兒亦伸二手，神態甚好。婦人手中似持有物，已模糊不可辨。右上角有一小狗蹲伏，稍中金盆中有一小兒在洗澡，婦人爲洗之，右手按小兒之頂，左手推婦人手，作推拒狀。又一小兒立於盆左觀看，地上置鼓狀玩具一，又熏爐一。卷末上角一婦人，前後小兒各一，婦人以兩手按之，此小兒衣上有紫色小團花"

紫色與敦煌畫上者無異，乃礦物色，以後未見有用之者，錢舜舉亦有之，然已非礦色矣。"後小兒以兩手掩面，此二小兒似未浴而拒浴者。下角二婦人、二小兒，一婦正爲小兒穿衣，一則舉衣就小兒衣之，此兒初浴者。又一小兒負於婦人背上，而色彩古雅絢麗，朱色猶沉永。佈置結構，婦人皆席地而坐，亦近於拙，真唐人之作也。余得之吳繼釣子衡，蓋藏其家三世矣。此卷雖無款識，未必即爲昉作，然與《紈扇仕女》畫法如一，即唐人筆之無疑者。"

周昉字景玄，京兆（今陝西西安）人。出身顯貴，先後官越州、宣州長史。工畫仕女，初學張萱，體貌豐滿，優游閑佚，時推第一。《戲嬰圖》整幅畫面，疏密有致，構圖極具匠心，竹樹用墨，有坐地、有嬉戲、有甸匍、有趴於婦人背上，三組人物雖各具動，卻又相互呼應，顛然一新，誠良工也。惟右上明之組合又各具特色，尤其是幾位小兒，或站、或嬉戲、或洗浴、或穿衣，生動可愛，憨態可掬。偶散於地之球鼓等玩具，勁挺圓韌之勾綫，柔美典雅之色彩，嫻靜別致之唐代服飾，無不彰顯現出唐代人物畫特有之華麗絢爛，而婦人體態豐滿，雖在勞作卻依然不失優游閑適之氣質。

"韞輝齋"原藏有周昉《戲嬰圖》，後以此與他人易得《唐后行從圖》。讀《張蔥玉詩稿》，可知其大略經過。一九三九年八月二十三日記："叔重欲得予周昉卷，擬值萬伍千金，予未許也。"九月十四日記："伯韜同叔重來，攜張萱《唐后行從圖》見示，人物凡二十七人，大設色，竹樹用墨，真古畫也。余八年前見諸蔣氏，絹縑不可觸。後攜往日本重裝，頓然一新，誠良工也。惟右上明昌一璽已損，爲可惜耳。九月二十五日記："以《戲嬰》易《唐后行從》之意既決，擬作一跋題卷尾而未果，雲煙過眼，作如是觀而已，但藏之數年，殊耿耿也。"九月二十六日記："伯韜、叔重來，攜周昉卷去，殊耿耿也。"由此可以想見，當年鄭振鐸爲張蔥玉出《名畫集》而未流向海外的名畫精品珂羅版影印冊。

嚴格意義上說，《名畫集》應是一九四七年時，曾藏於"韞輝齋"而非同時藏於"韞輝齋"，收藏宋易元吉《獐猿圖》卷，是張蔥玉一生中值得自家的事。日本大阪市立美術館，珍藏有中國北宋大畫家易元吉《聚猿圖》卷，此乃末代王孫溥儒于一九二七年窮困潦倒之時，賤賣於日人阿部房次郎，歷來被專家們認爲，該畫是反映易元吉繪畫整體水準之傑作。但於張蔥玉而言，《獐猿圖》卻遠不及易元吉的《聚猿圖》精彩。《獐猿圖》卷，絹本水墨，書短卷，分前後二組，一猿坐於石上，舉臂向上作招呼狀，上端大樹僅見一枝，一猿伏於枝上下視，似與石上之猿相呼應者。大石前略作水紋，又有二小石，

三

張蔥玉所藏書畫流散去向，或爲譚敬所有，或流往國內其他藏家所得，再有或流往海外。流往海外書畫則又和葉叔重有關。葉叔重乃古董商，開設古玩店禹貢齋。吳啓周是葉叔重舅父，乃著名古董商盧芹齋在中國之代理人。盧、吳合開「盧吳公司」，專做古董書畫買賣。國際古董商戲稱盧吳公司爲「盧浮宮」，意謂其古董生意之大，範圍之廣。盧芹齋一九四八年四月曾在美國舉辦「中國繪畫眞跡」展覽。在展覽目錄前言中，盧芹齋寫道：「我們非常榮幸在這裏向大家展示張蔥玉先生的收藏，張先生來自上海著名的世家，是一位中國書畫的眞正鑒賞家。因爲中國的極不穩定的貨幣政策而造成的經濟上的困難，張先生雖然滿懷遺憾，但還是決定與他的這批藏品分手。但是如法國俗語所說，一個人的不幸是另一個人的運氣，所以張先生的不幸也就是別人的運氣了。」

「直到今天，中國流落出來的好的書畫作品基本上都是個別的，或偶然的。這是第一次，一位眞正的鑒賞家的精美收藏出現在美國市場上，這些作品都經過中國傳統方法的細緻研究，在過去的出版物中有過詳細記載，每一幅畫上的題跋和印章也都經過考證。」（注：美國弗利爾博物館王伊悠協助錄自盧芹齋檔案，並翻譯。）

在展出的張蔥玉所藏二十幅作品中，部分曾列入《韞輝齋藏唐宋以來名畫集》中，有張萱《唐后行從圖》、劉元《司馬櫪夢蘇小圖》、倪瓚《虞山林壑圖》、錢選《梨花鳩鳥圖》、陶鉉《山水》、王石谷《山水》等。部分可能是因展出者視角不同，或出於翻譯方便考慮，展出目錄名稱與《韞輝齋藏唐宋以來名畫集》中之名稱不一致，如仇英《山水》（可能是《人物圖》卷）、顧安《竹》（可能是《晚節圖》）、沈周《漁隱圖》（可能是《送別圖》）、楊文驄《蘭石》（可能是《仙人村塢圖》）、丁雲鵬《韋陀渡江》（可能是《少陵秋興圖》卷）、道濟《荷花》（道濟可能爲「原濟」）等。部分曾爲張蔥玉收藏，但沒有列入《韞輝齋藏唐宋以來名畫集》中，如文從簡《虎丘》、張寧《豪放舟圖》、盛懋《漁樂圖》、陸包山《山水》等。

四

爲將《韞輝齋藏唐宋以來名畫集》用珂羅版影印出版，鄭振鐸可謂殫精竭力。

我在仔細翻讀《鄭振鐸全集》第十七卷「日記·題跋」過程中，幾乎是鄭振鐸一手張羅而成的。《名畫集》的出版，從出版費用籌集調配到爲畫集理照片、貼書簽，成書的整個過程，親自動手，事必躬親。撰寫售書廣告，邊編輯出版該冊畫集，邊寫售書廣告。

鄭振鐸一九四七年七月一日日記寫道：「爲蔥玉畫集寫序。」七月二日：「飯後，朱君來拍照，直忙到近九時，總算大功告成。寫蔥玉畫集序。」七月七日：「做蔥玉畫集序，已畢，謄清。」九月二十五日：「晨，墨林來談，交來《韞輝畫集》及《西域畫》預約款各乙部，此第一次買賣也。很高興！」

一九四七年九月二十五日、二十七日《大公報》分別刊登鄭振鐸親自撰寫《韞輝齋藏唐宋以來名畫集》發售預約廣告。廣告由鄭振鐸親自撰寫。

廣告寫道：「韞輝齋主人藏畫，富而精。茲長樂鄭氏，取主人所藏唐宋以來名家巨作一百餘幅（凡五十餘家）訣別至愼。古人之眞面目，賴此以傳者不少。首有鄭氏序及說明。全書以堅厚國產綿料紙（三層夾貢裱）裝訂二巨帙（高二十寸，寬十六寸餘），錦緞面，綾簽，外加細布套。富麗堂皇，爲近來出版物所未有。珂羅版精印，神采奕奕，無殊原作。現印刷工程將竣，預計十月底可以出售。特發售短期預定者，預定款如下。(一) 在九月三十日以前預定者，每部實收一百六十八萬元正。(二) 在十月底以前預定者，每部實收一百九十二萬元正（國外定價，每部美金五十四元）。初版僅印二百部。國內外來函預定者，已達半數以上。餘書無多，購請從速。」

該廣告與當時鄭振鐸正在編輯出版的《域外所藏中國古畫集》之一：西域畫上輯發售短期預約廣告同時刊登。

翻讀鄭振鐸日記，讀者的心時時爲書事所牽動，或隨著鄭振鐸先生高興而高興，或爲鄭振鐸憂心而憂心。

卷末作坡石矮樹，二獐立於坡上，一獐俯對岸以視雙飲，一獐則回首對岸欲就飲。無款識。張蔥玉寫道：「此圖構圖簡潔而野趣盎然，卷末有二獐尤佳。樹作點葉，石法略具北宋意趣。今世所傳易慶之畫，未見有款識者，亦未見有宋人題識者，此卷及《聚猿圖》之定爲易佳，皆出元人，想必有據也。余得之孫伯淵，時舊裝泡爛，劉定之爲余重裝，遂煥然可觀。世人重《聚猿圖》而薄視此卷，以此未見著錄，亦無名收藏家印記故，耳食可歎如此。《聚猿圖》之猿雖多，以筆墨論，正未易及。」張蔥玉不人云亦云，更明言兩卷優劣之分正在其「筆墨」藝術。所以，張蔥玉當年力排衆議，捨棄《聚猿圖》而購下《獐猿圖》卷，可見其慧眼獨具也。

八月七日：「款已罄，無法可想！奈何？！奈何？！」八月八日：「爲籌款着急而忙！」八月二十五日：「《韞輝》等簽條已印好。」九月二十六日：「晨，客來不絕，甚忙。《韞輝》《西域》，預定者尚多。頗爲興奮。」九月二十七日：「聖保來，算賬，頗爲興奮。」「算算成本，越算越不對勁！實在物價漲得太高了！」九月三十日：「晨，金華來，送來錦緞數匹，款已昂至一百萬矣！可怕也。」「晚餐後，至各肆算賬，有爽快者，有極次者，人情可見！」十月一日：「南京昌群等匯款來購《畫集》，甚感之！上海出版公司送款來，計算了許久，總是不夠。奈何？！奈何？！」十月四日：「富晉送款來，已將至絕境，忽有這些款子，又可度過一時矣！」
十月二十一日：「午睡。」上海出版公司送款。「《韞輝齋藏唐宋以來名畫集》的成書，也體現出鄭振鐸與張蔥玉的精誠合作精神。十月十七日：「下午，整理書房，至夜始畢，居然比較乾净矣。蔥玉來，整理畫集目錄。」十月二十八日：「下午，整理《唐宋》目錄。尚有二幅，未取來，甚可慮也！」十一月二日：「貼《唐宋畫》籤子，未畢，甚倦。近十時，睡。」爲了出書，鄭振鐸連最簡單的書簽也是非自己動手不可。不知是爲節省成本，還是他人做鄭振鐸不放心。每部《名畫集》均有兩枚鄭振鐸序後，爲朱文方印「鄭振鐸印」；一蓋在版權頁上，爲朱文長印「西諦」。雖然日記中沒有記載，估計鈐印之事也不會藉他人之手了。

丙申春月，適晤上海書畫出版社社長王立翔先生，談及余收藏有《韞輝齋藏唐宋以來名畫集》珂羅版本。王立翔先生親自審閱之後，遂拍板重新影印。值此付梓之際，承蒙王立翔先生抬愛，又囑余寫上幾句，不想行筆至此，深感冗長，慚愧，慚愧！

朱紹平

丁酉立夏於海上亭

附錄

朝代	作者名	作品名	材質	數量	現收藏地
唐	張萱	唐后行從圖軸	絹本設色		私人
唐	周昉	戲嬰圖卷	絹本設色		紐約大都會藝術博物館
唐	易元吉	獐猿圖卷	絹本水墨	三葉	私人
宋	錢選	司馬棲夢蘇小圖卷	絹本設色	三葉	私人
金	劉元	梨花鳩鳥圖卷	紙本設色	二葉	上海博物館
元	錢衎	墨竹圖卷	紙本水墨	無款	私人
元	趙雍	清溪漁隱圖卷	絹本設色	十四葉	上海博物館
元	李遵道	古木叢篁圖軸	紙本水墨		私人
元	顏輝	鍾馗出獵圖卷	紙本水墨	二葉	紐約大都會藝術博物館
元	王振鵬	揭鉢圖卷	紙本水墨		
元	郭畀	墨竹圖卷	紙本水墨		
元	唐棣	唐人詩意圖軸	絹本水墨		
元	吳鎮	竹石圖軸	紙本水墨		
元	倪瓚	虞山林壑圖軸	紙本水墨	二葉	美國印第安博物館
元	倪瓚	霜林端石圖軸	紙本水墨		
元	王蒙	惠麓小隱圖卷	紙本水墨		
元	王淵	棘竹郭雀圖軸	紙本水墨		
朝代	作者名	作品名	材質	數量	現收藏地
元	顧安	晚節圖軸	紙本水墨		
元	姚廷美	有餘閒圖卷	紙本水墨		
元	陶鉉	山水小景軸	紙本水墨	八葉	克利夫蘭藝術博物館
元	趙原	晴川送客圖軸	紙本水墨		紐約大都會藝術博物館
元	馬琬	春水樓船圖軸	紙本水墨		華盛頓沙可樂博物館
元	陳汝言	羅浮山樵圖軸	絹本水墨		克利夫蘭藝術博物館
元	張彥輔	棘竹幽禽圖軸	紙本水墨		美國納爾遜美術館
元	方從義	武夷放棹圖軸	紙本水墨		故宮博物院
元	方從義	元人名賢四像圖卷	紙本設色	二葉	上海博物館
明	沈周	送別圖卷	紙本設色		
明	唐寅	山水軸	紙本水墨		
明	文徵明	人物圖卷	絹本設色	十五葉無款	私人
明	文徵明	煮茶圖軸	紙本水墨		
明	仇英	松鶴鳴琴圖軸	紙本水墨	二葉	
明	姚綬	雜畫卷	紙本設色	六葉	
明	文嘉	惠麓品茶圖卷	紙本水墨	二葉	
明	居節	山水圖	紙本水墨		
明	錢穀	雪景山水軸	紙本設色		
明	丁雲鵬	少陵秋興圖卷	紙本設色		私人

朝代	作者名	作品名	材質	數量	現收藏地
明	楊名時	古木竹石圖軸	紙本水墨		
明	侯懋功	清蔭閣圖卷	紙本水墨		
明	項聖謨	巖棲思詠圖卷	紙本水墨		
明	董其昌	山水	紙本水墨	二葉	大英博物館
明	董其昌	林杪水步圖軸	紙本水墨	二葉	美國納爾遜美術館
明	董其昌	爲遜之作山水冊	紙本水墨	十六幀之二,二葉	故宮博物院
明	董其昌	山水小冊	紙本水墨	八幀之一	故宮博物院
明	楊文驄	仙人村塢圖軸	紙本水墨		故宮博物院
明	邵彌	貽鶴圖軸	紙本水墨		故宮博物院
明	程嘉燧	孤松高士圖軸	紙本設色		故宮博物院
明	李流芳	山水軸	紙本水墨		故宮博物院
明	李流芳	山樓繡佛圖軸	紙本設色	十二幀之一	故宮博物院
明	卞文瑜	山水冊	紙本水墨		故宮博物院
明	卞文瑜	山水卷	紙本水墨		
清	王時敏	山水軸	紙本水墨	十一葉	故宮博物院
清	王時敏	山水軸	紙本水墨		
清	王鑒	仿北苑山水軸	紙本水墨		故宮博物院
清	張學曾	溪亭山色軸	紙本水墨		
清	吳偉業	爲舜工作山水軸	紙本水墨		
清	石濤	荷花軸	紙本設色		
清	漸江	山水軸	紙本水墨		
清	龔賢	山水冊	紙本水墨		
清	吳歷	松壑鳴琴圖軸	紙本設色	八幀之一	
清	吳歷	唐人詩意圖軸	紙本水墨		
清	惲壽平	茂林石壁圖軸	紙本水墨		
清	王翬	雲林詩意圖軸	紙本水墨		故宮博物院
清	王翬	茅屋長松圖軸	紙本水墨		沈陽故宮博物院
清	王翬	墨池風雨圖軸	紙本水墨		故宮博物院
清	王原祁	仿元六家推篷卷	紙本設色	六幀之二,二葉	故宮博物院
清	王原祁	仿小米山水軸	紙本水墨		故宮博物院
清	王原祁	仿大痴山水軸	紙本水墨		故宮博物院
清	王原祁	仿山樵山水軸	紙本水墨		
清	黃向堅	尋親圖軸	紙本水墨		
清	華嵒	花鳥軸	紙本設色		

(曹瑞峰整理)

圖書在版編目（CIP）數據

韞輝齋藏唐宋以來名畫集 / 張珩著. -- 上海：上海書畫出版社, 2017.7
ISBN 978-7-5479-1531-8

Ⅰ.①韞… Ⅱ.①張… Ⅲ.①繪畫-作品綜合集-中國 Ⅳ.①J221

中國版本圖書館CIP數據核字（2017）第147274號

責任編輯	眭菁菁
審　　讀	雍　琦
封面設計	王　崢
技術編輯	顧　傑
出版發行	上海世紀出版集團上海書畫出版社
地　　址	上海市延安西路593號 200050
網　　址	www.ewen.co　www.shshuhua.com
郵　　箱	shcpph@163.com
印　　製	杭州蕭山古籍印務有限公司
經　　銷	各地新華書店
開　　本	六八〇×一三八〇毫米 十二分之一
印　　張	十四
版　　次	二〇一八年三月第一版　二〇一八年三月第一次印刷
書　　號	ISBN 978-7-5479-1531-8
定　　價	陸佰玖拾圓整

韞輝齋藏唐宋以來名畫集（一函二冊）　張　珩著　鄭振鐸編

若有印刷、裝訂質量問題，請與承印廠聯係